可撕单页临帖丛书

颜真卿颜勤礼碑

[陈晓勇·编著]

长江出版传媒

湖北美术出版社

有奖问卷

前 言

颜真卿（709—785），字清臣，京兆万年（今陕西西安）人，祖籍琅琊临沂（今山东临沂），唐代名臣、书法家。开元二十二年（734）举进士，天宝十二年（753），出任平原太守，后守城抵御安禄山叛乱有功，入京历任吏部尚书、太子太师，封鲁郡开国公，世称『颜平原』『颜鲁公』。颜真卿家学深厚，上祖多善草、篆，书法初受教于舅父殷仲荣，又学褚遂良，后师从张旭，终自成一家，一变古法，创『颜体』书风，对后世影响极大。其楷书代表作有《多宝塔碑》《颜勤礼碑》《麻姑仙坛记》《颜家庙碑》《东方朔画赞碑》等。

《颜勤礼碑》全称《唐故秘书省著作郎夔州都督府长史上护军颜君神道碑》，是颜真卿为其曾祖父颜勤礼撰文并书丹的神道碑。《颜勤礼碑》立石年月不详，一九二二年十月重新发现于西安旧藩廨库堂后，后移置陕西西安碑林博物馆。碑高二百六十八厘米，宽九十二厘米，厚二十五厘米。原碑四面刻字，今存三面。碑阳十九行，碑阴二十行，满行三十八字。左侧五行，满行三十七字。右侧碑文（铭辞及碑款）已被宋人磨去，上部有宋人刻『忽惊列岫晓来逼，朔雪洗尽烟岚昏』十四字，下部刻民国金石学家宋伯鲁所书题跋。《颜勤礼碑》是颜真卿书法成熟时期作品。其用笔以中锋为主，方圆并用。字形多呈长方形，右肩稍耸。结体上密下疏，外松内紧，笔势外拓，宽博雍容。风格雄健挺拔，浑厚圆劲，寓巧于拙，洒脱自如。

碑帖是学习书法的必备资料，传统的图书装订方式让读者在临帖过程中有诸多不便之处。本套《可撕单页临帖丛书》采用裸脊胶装形式，可以完全平摊阅读，也可以轻易撕下单页来临摹。为便于收纳携带，封底加长，可以包住封面，并附赠一根橡皮筋。

希望广大读者能够喜欢。

颜君神道碑

曾孙鲁郡开国

公真卿撰

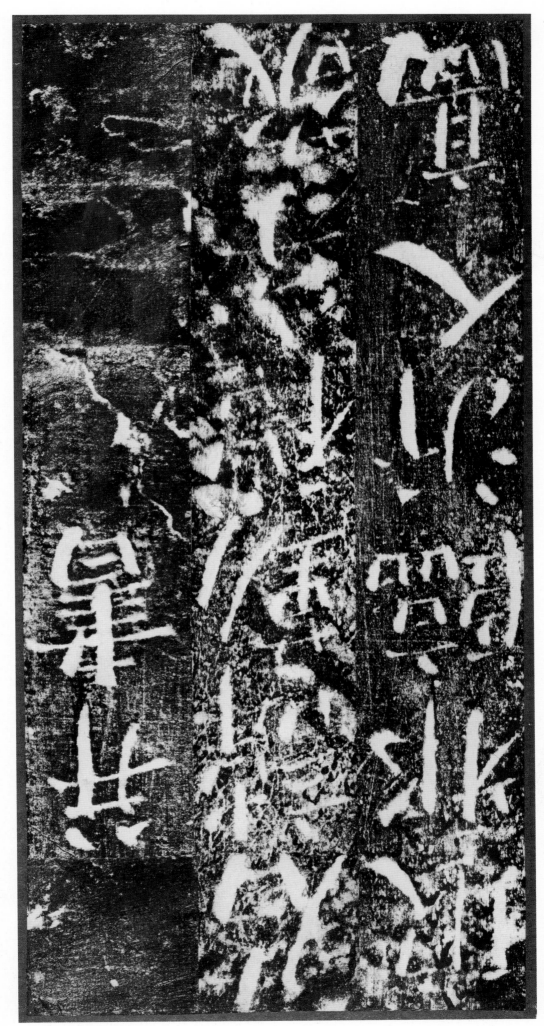

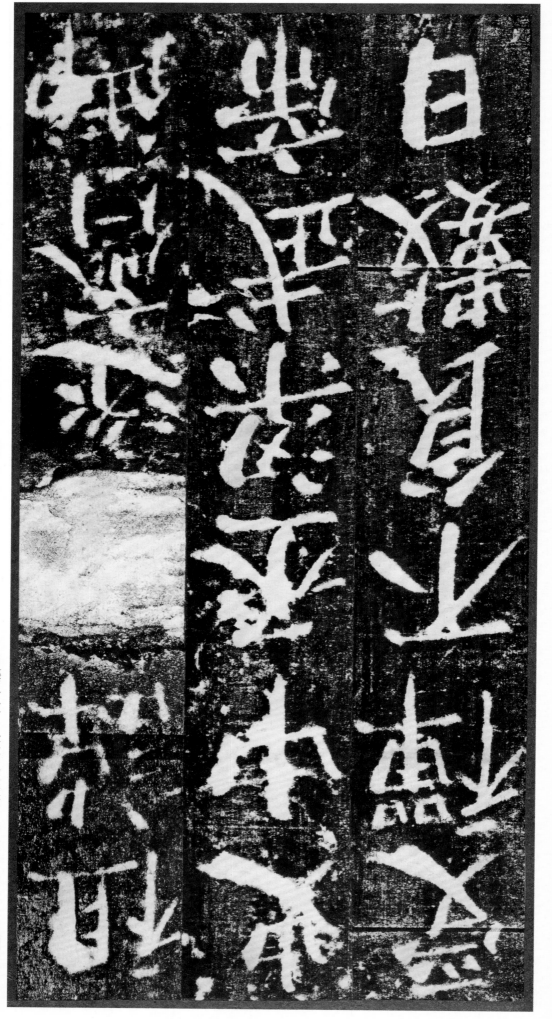

白業道少惠道文
漢石經殘字。字體在隸篆之間。疑其為中平所刻者。今多緣之曰。

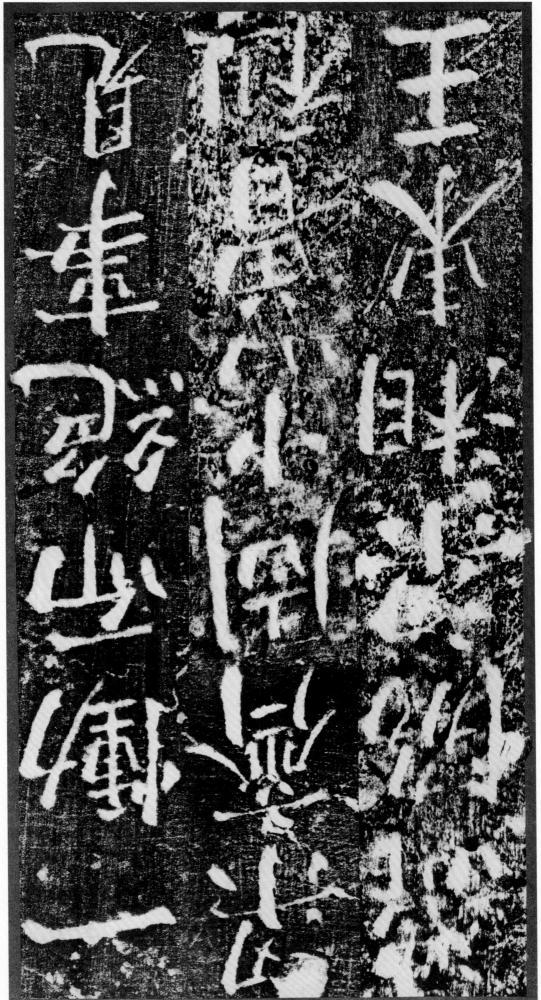

記室參軍。苑有传。祖讳之推。北齐给事黄门

記室參軍之推北齊給事黄門

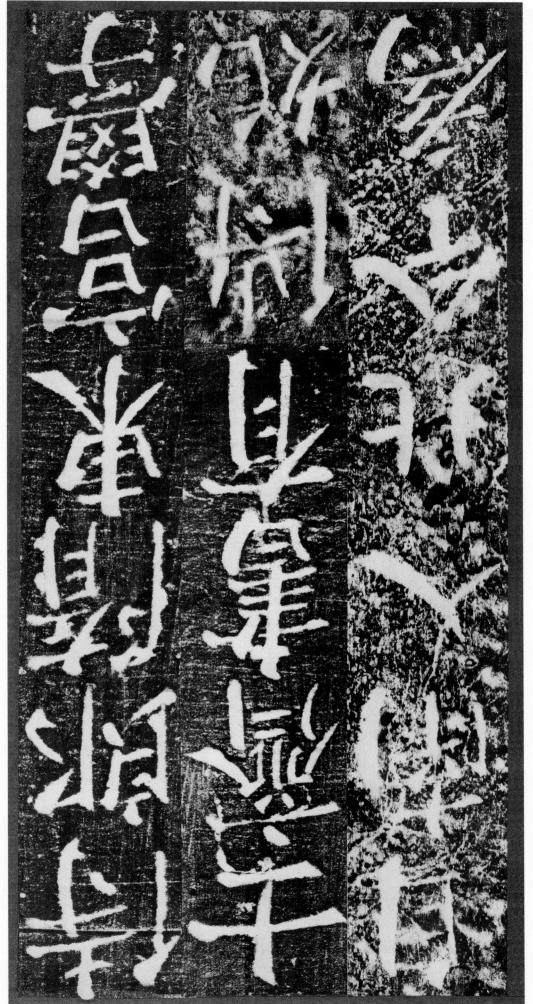

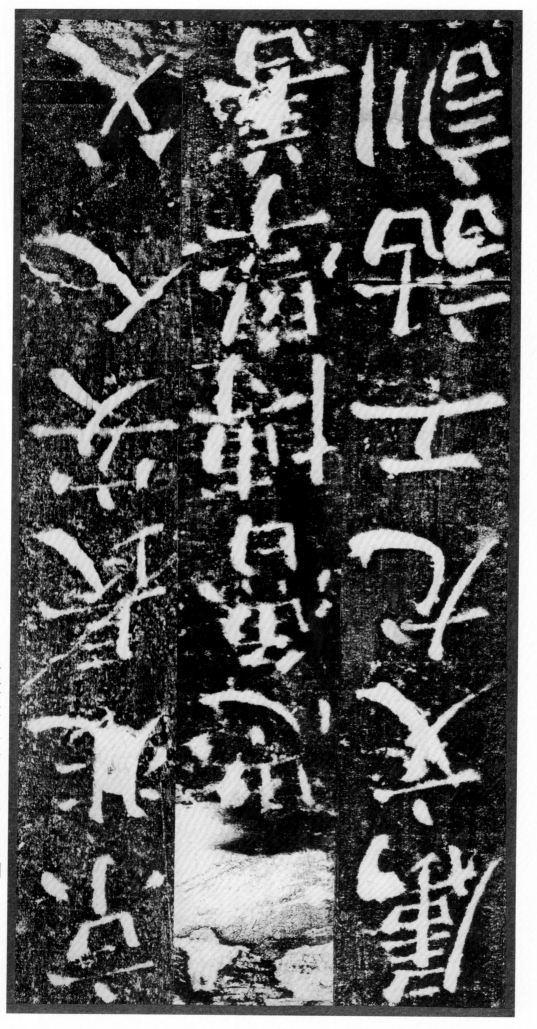

顺皇后之灵柩。斩将搴旗，所向

无前。又博通图籍。

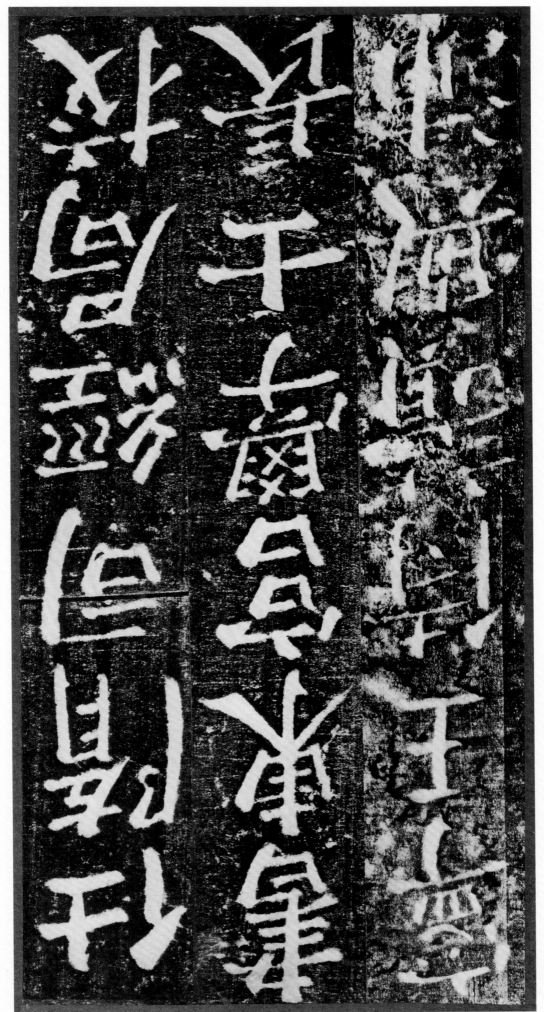

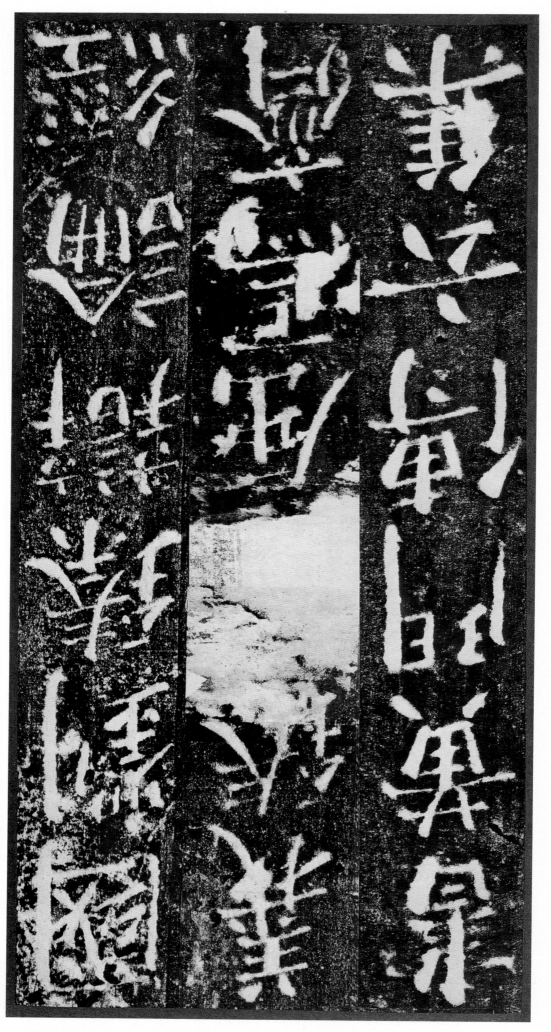

图以疑碑改为兗。人刻碑旧拓不失其真。孫本作兗。

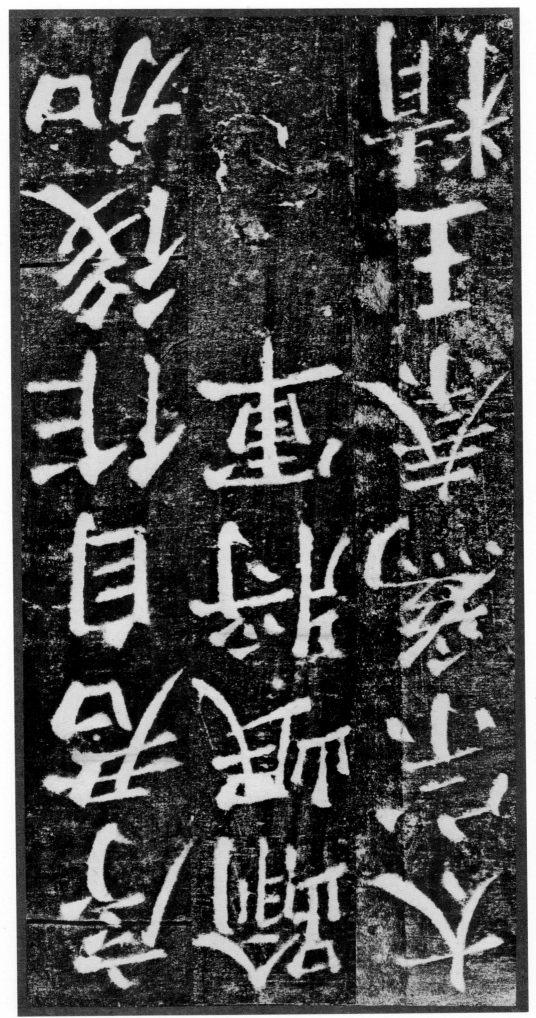

君讳迁字惟师。君旧字伯玉也。

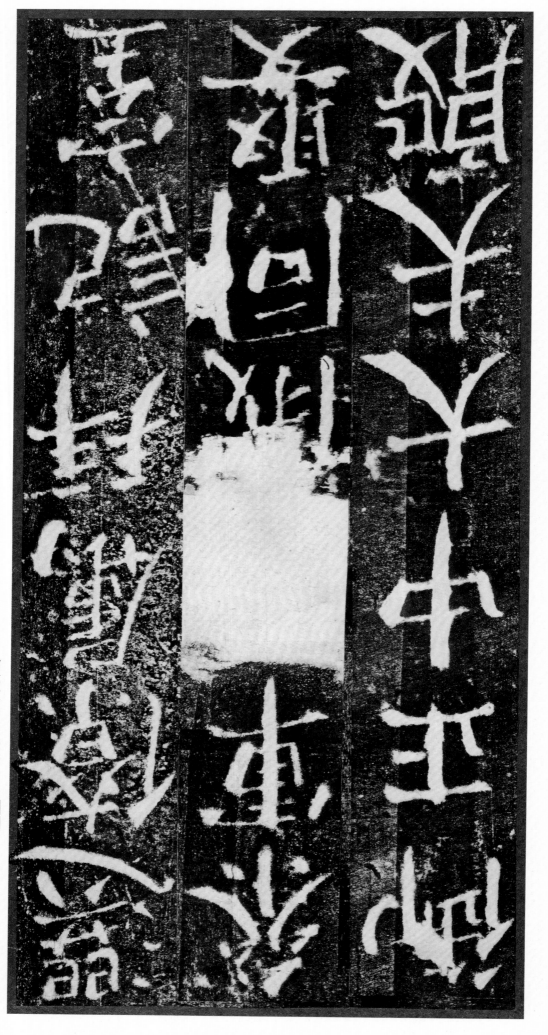

泐甚鄦。圉下□，垚巳字不可見。□因。鄦正中大人敱

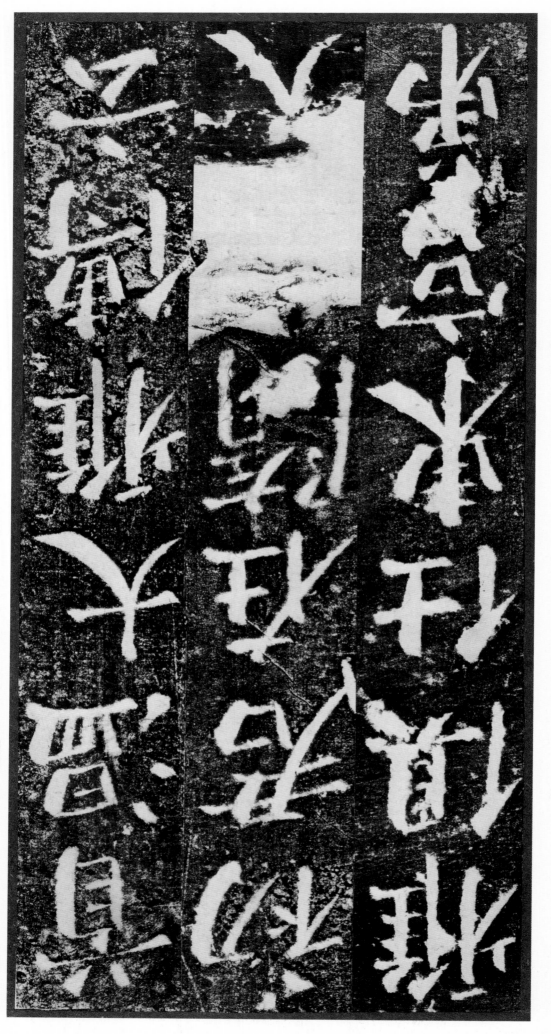

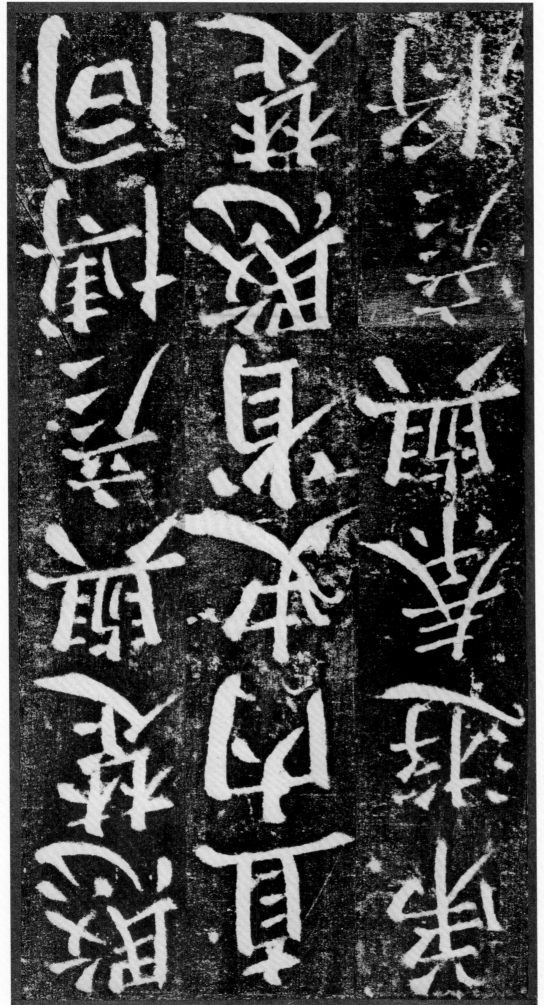

用笔已脱胎于甲骨文，但在结体上仍与甲骨文接近

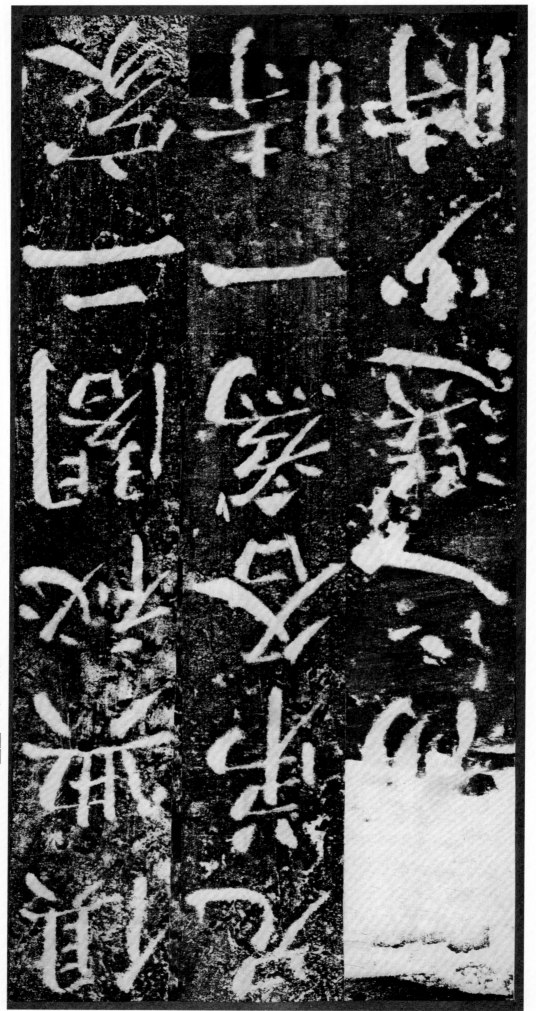

道碑額篆书二字四行。每行二字又一小字。合十二

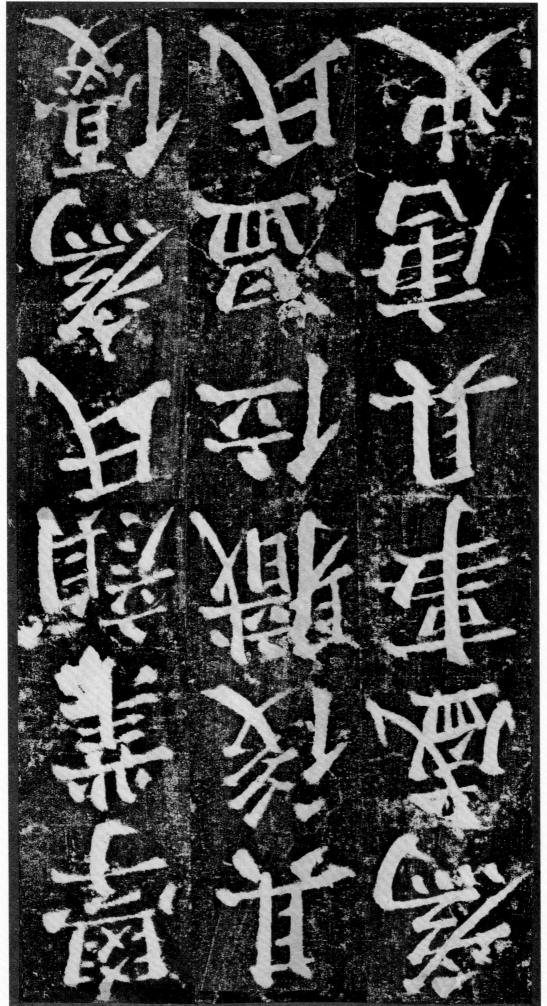

志不。蓋公可謂一矣。蓋可謂志不。蓋公可謂

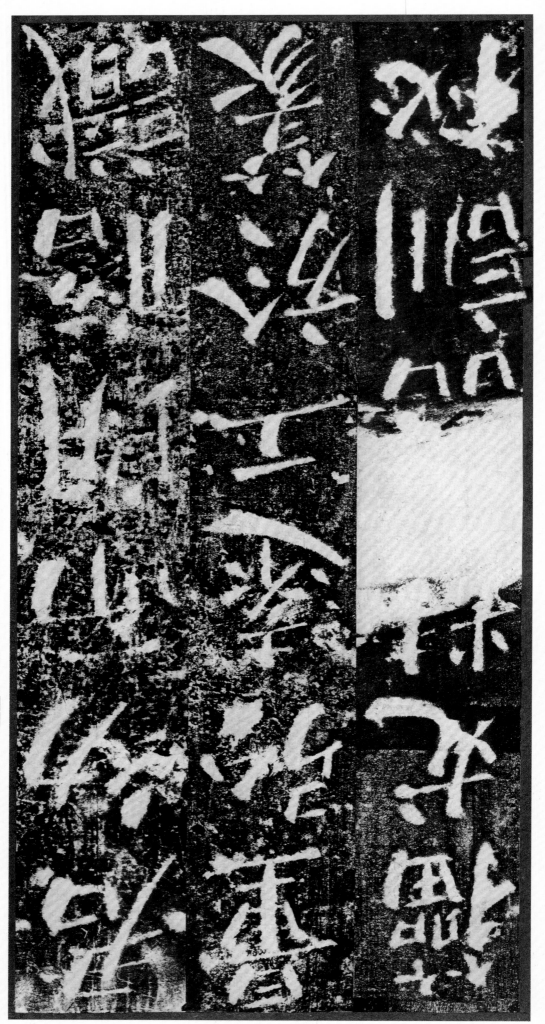

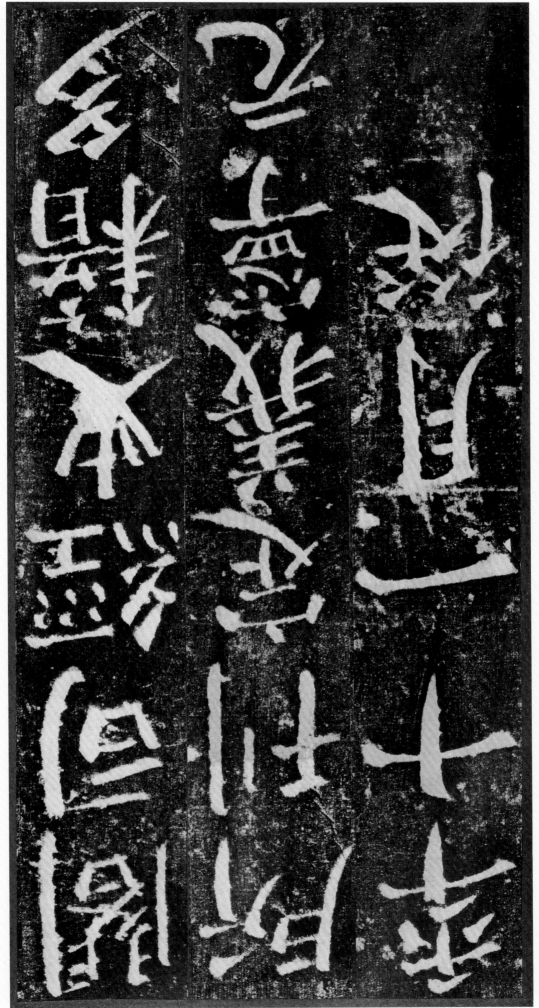

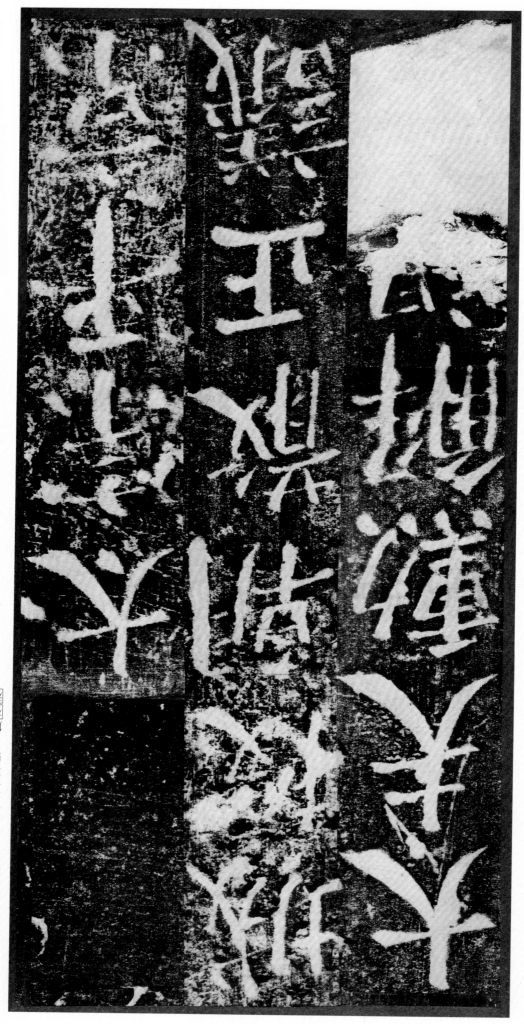

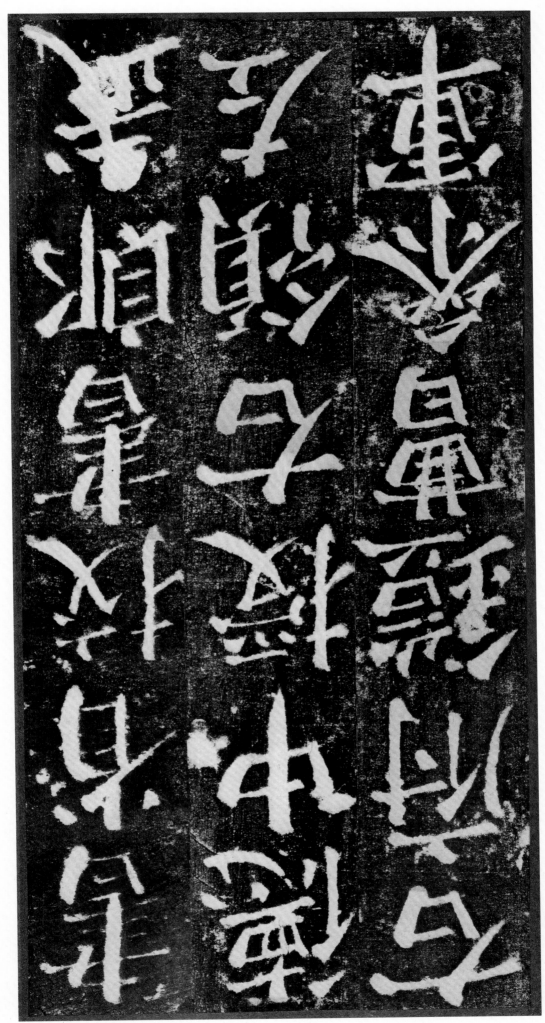

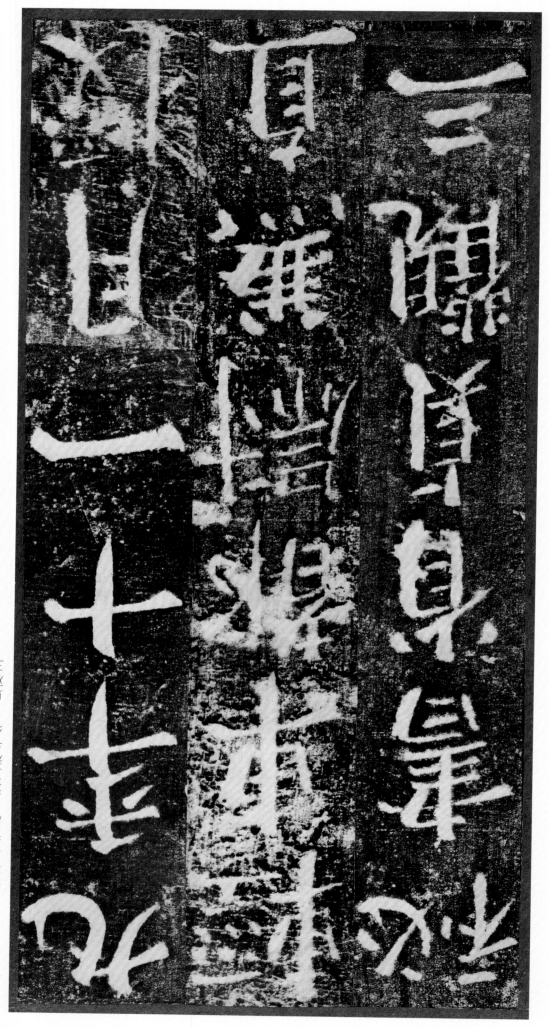

三百石。□士□耳兼。增满□政簿。

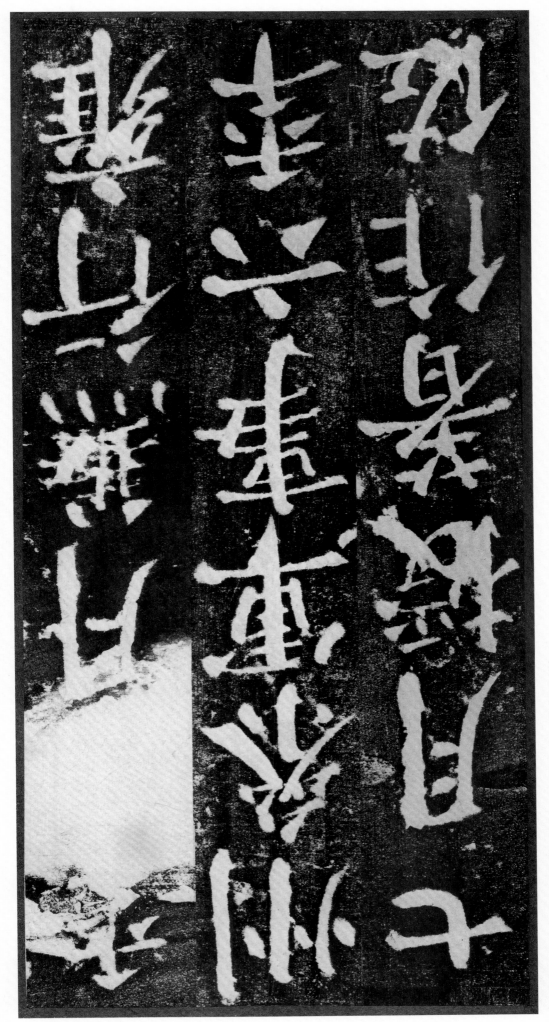

曹全碑。兼行雄州缺。六千石。碑字损。

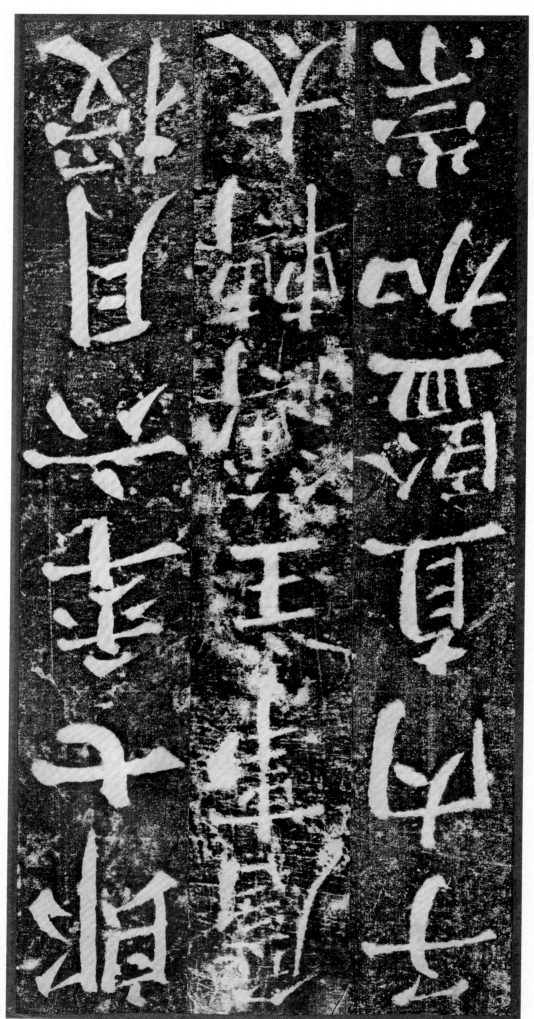

崇如雲頂如山

神勑王重

赫赫王重

崇山。眾峯兮方蓄。高矗兮上干。如雲重疊。眾峯兮六宗。

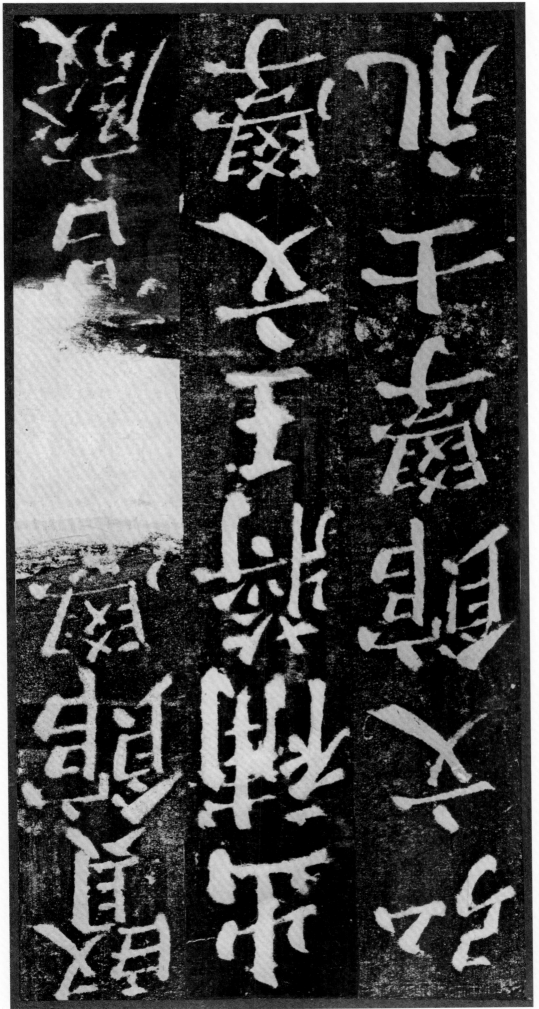

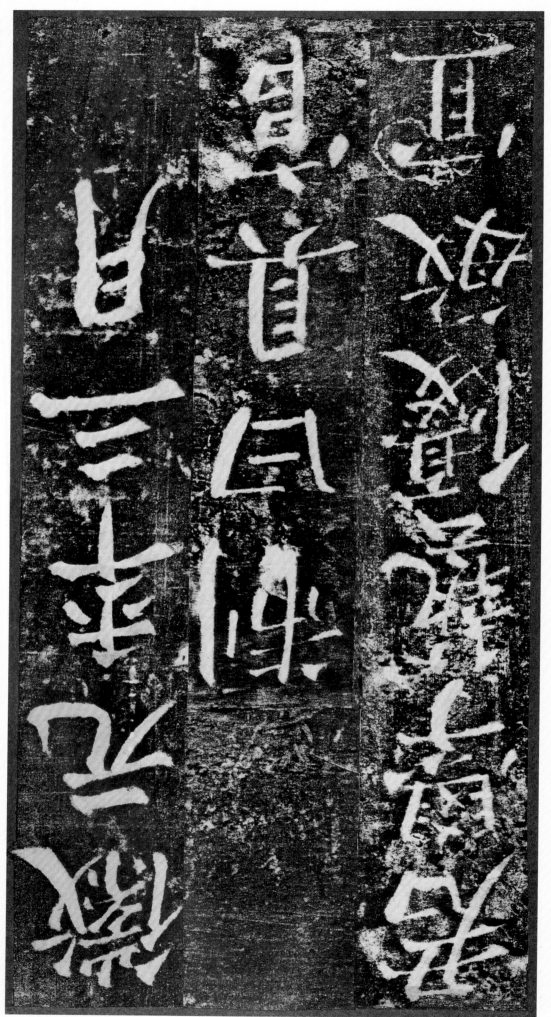

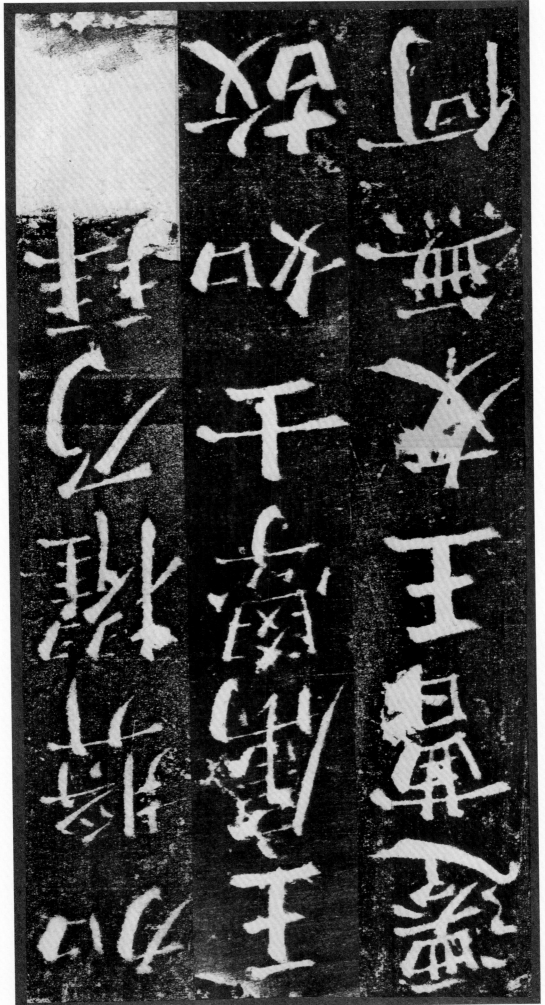

叔夜縛。乃拜受。賢王圉。出毋王子。卑正。

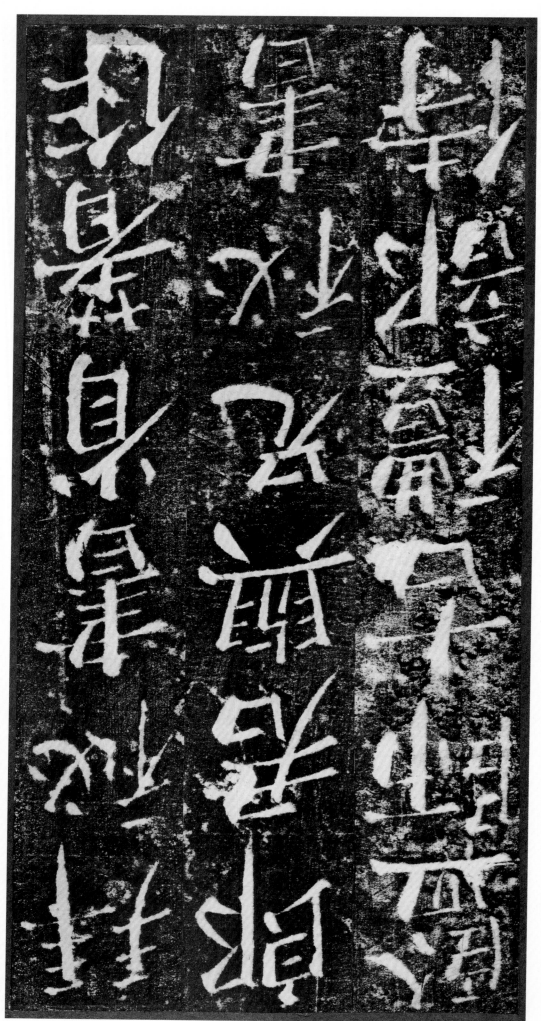

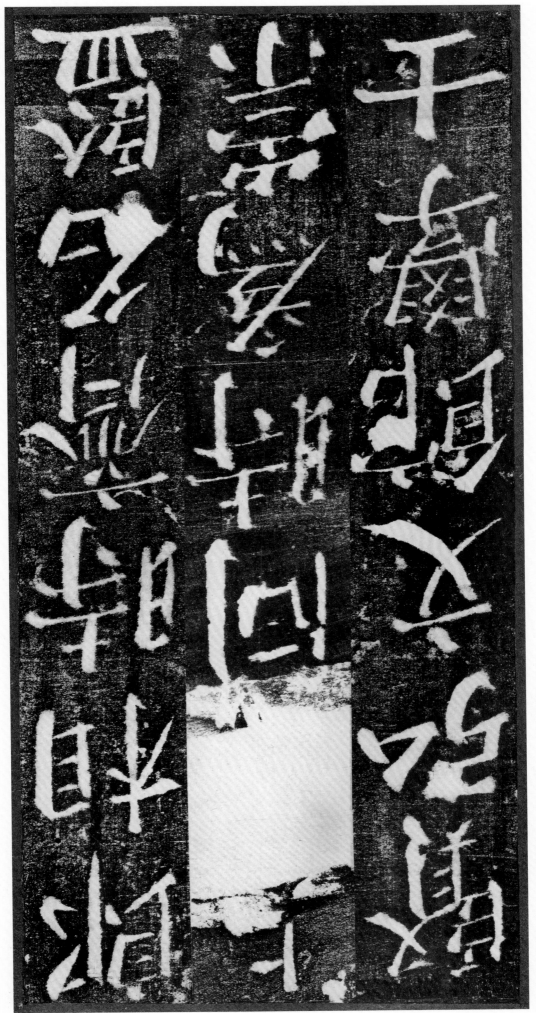

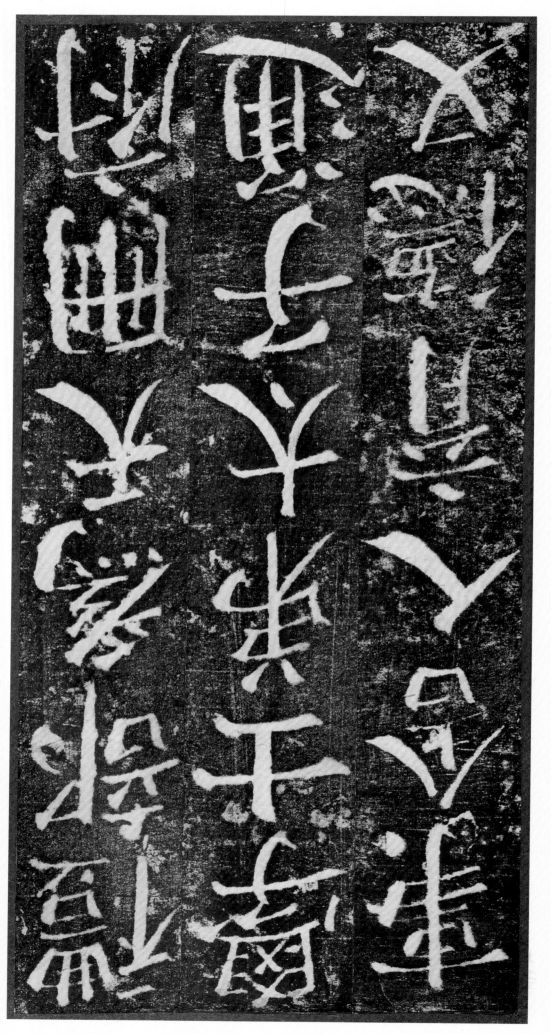

人。其人墨焉。墨焉大学士。孔安国多重如大学士。

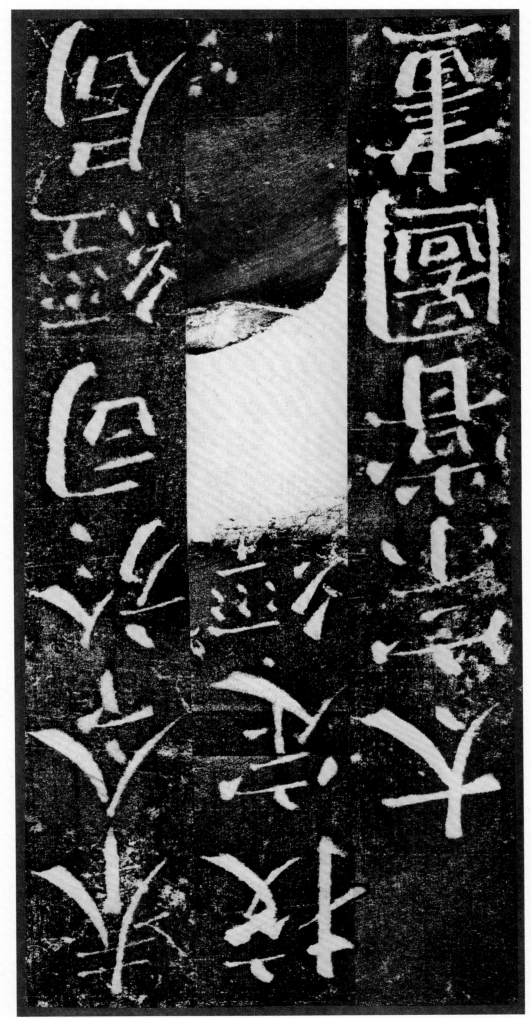

軍圜縣北界。圜圜縣址。大尹所增置圜圜。

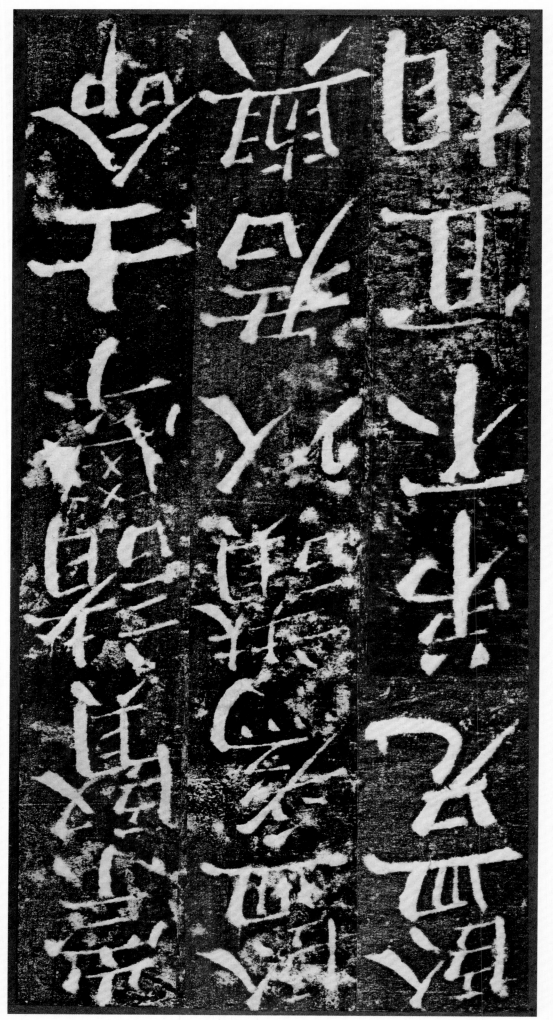

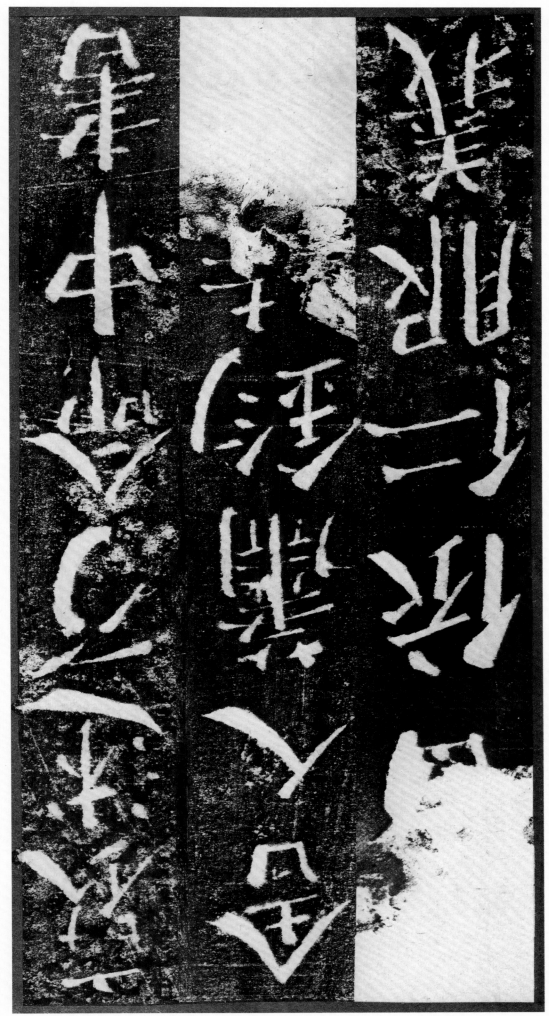

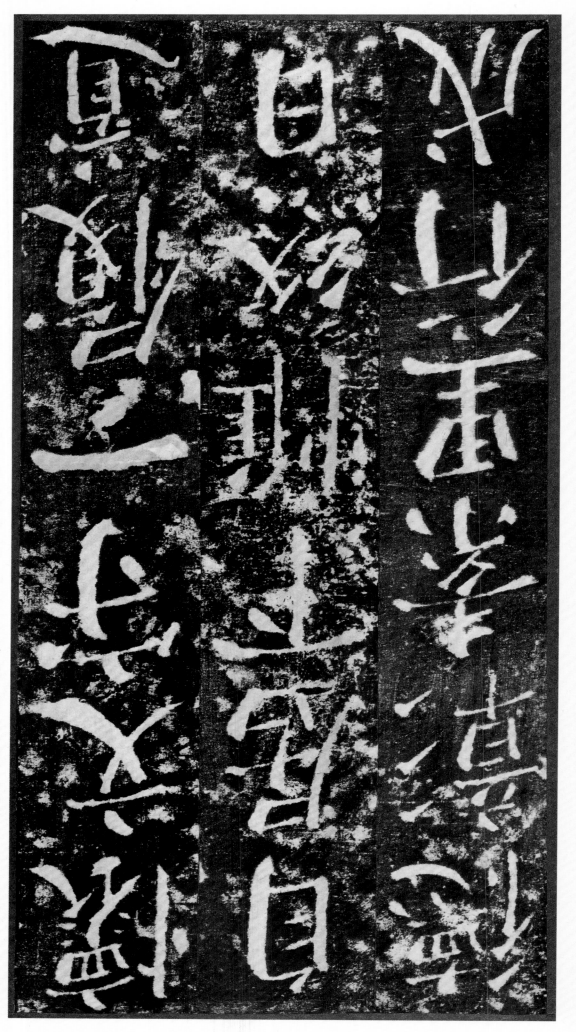

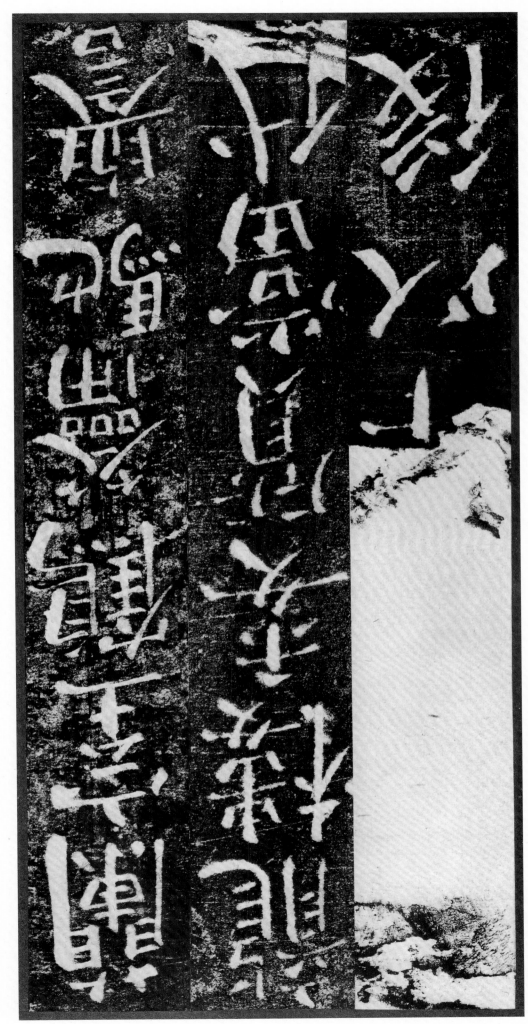

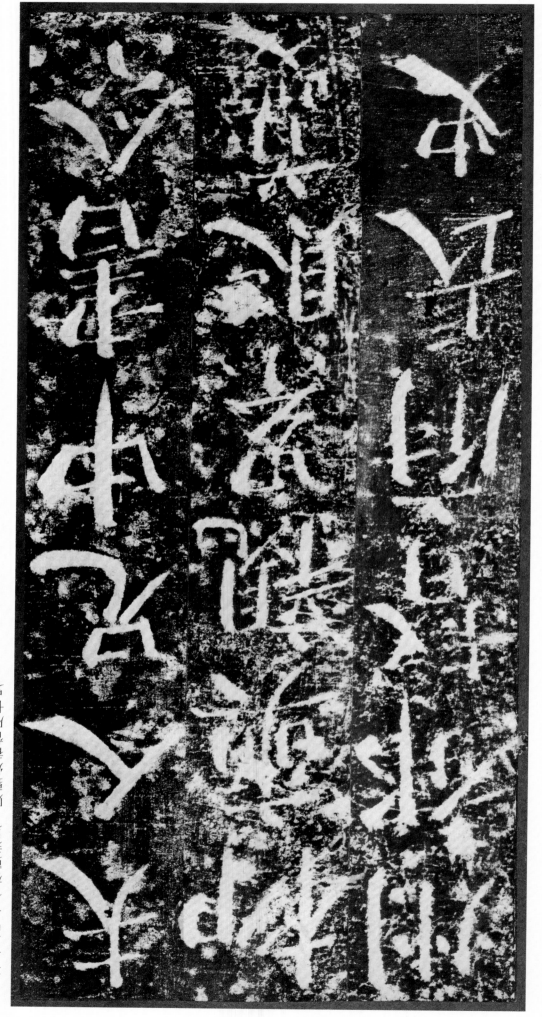

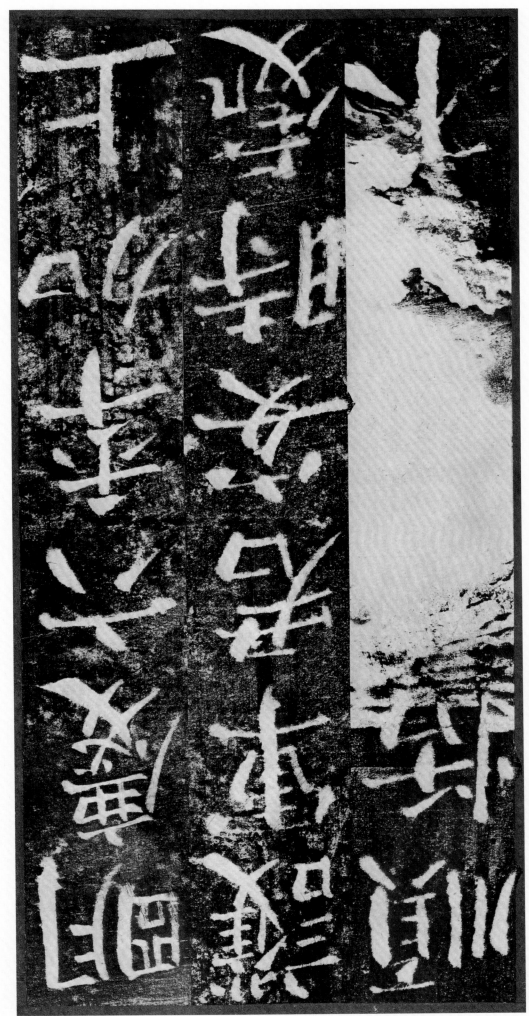

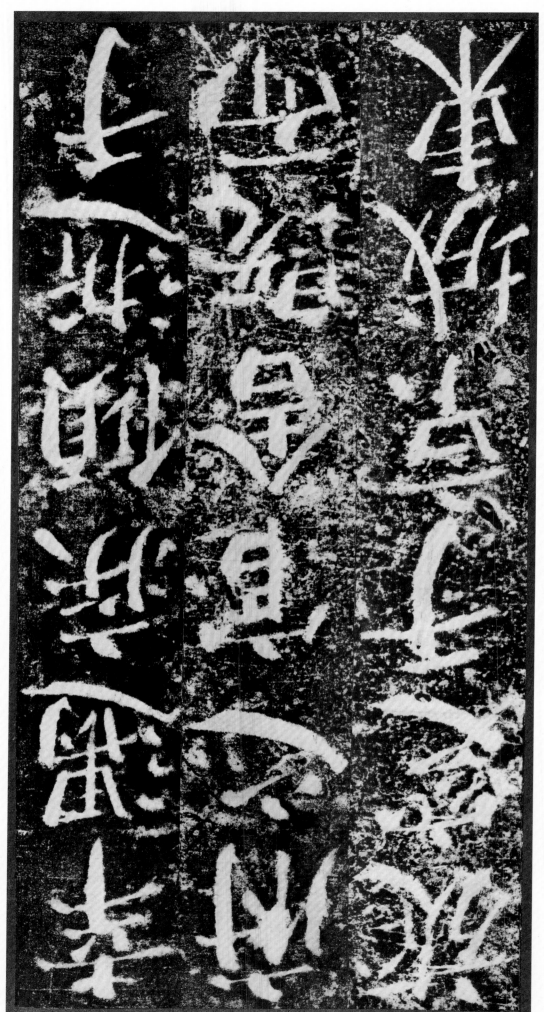

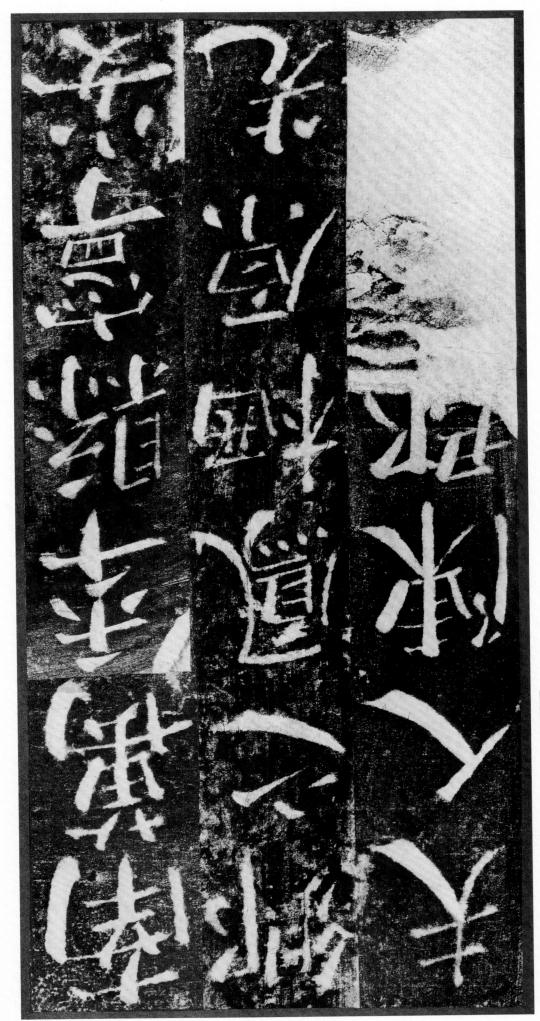

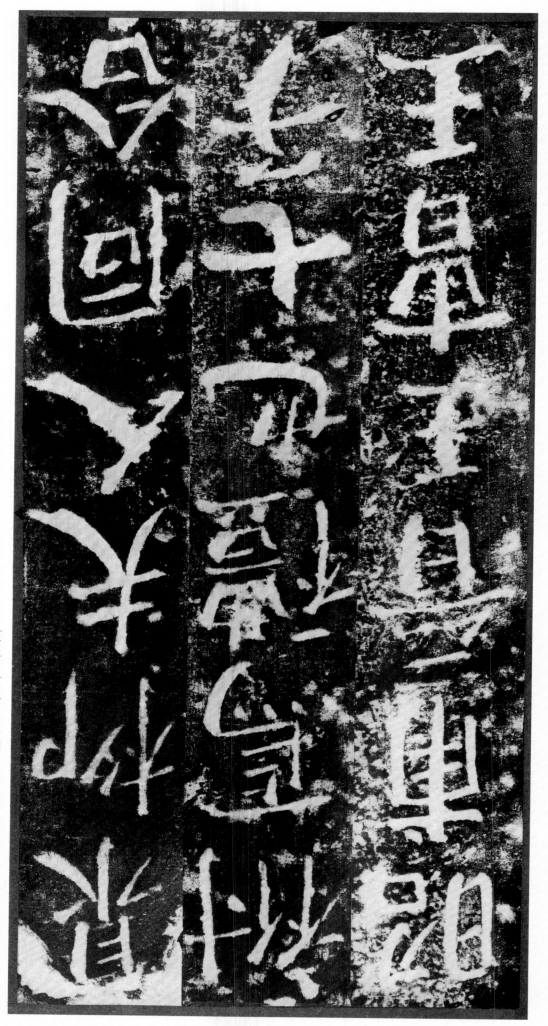

王晷。王晷。單晶。七千。孔氏。曜名劫黑。
曜卿八回合談。

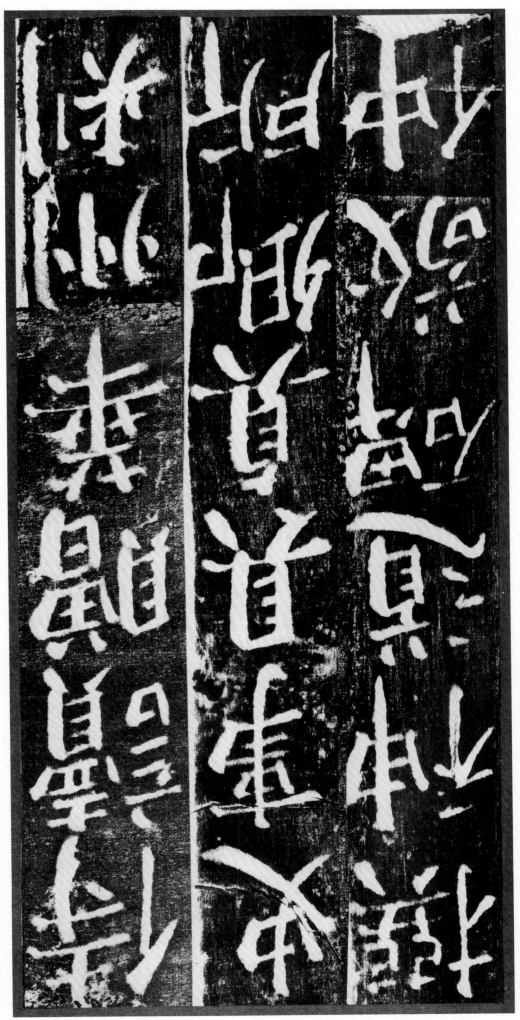

41

杜业。隶书，取势宽博。重皆草篆所为隶楷。隶

此楷。

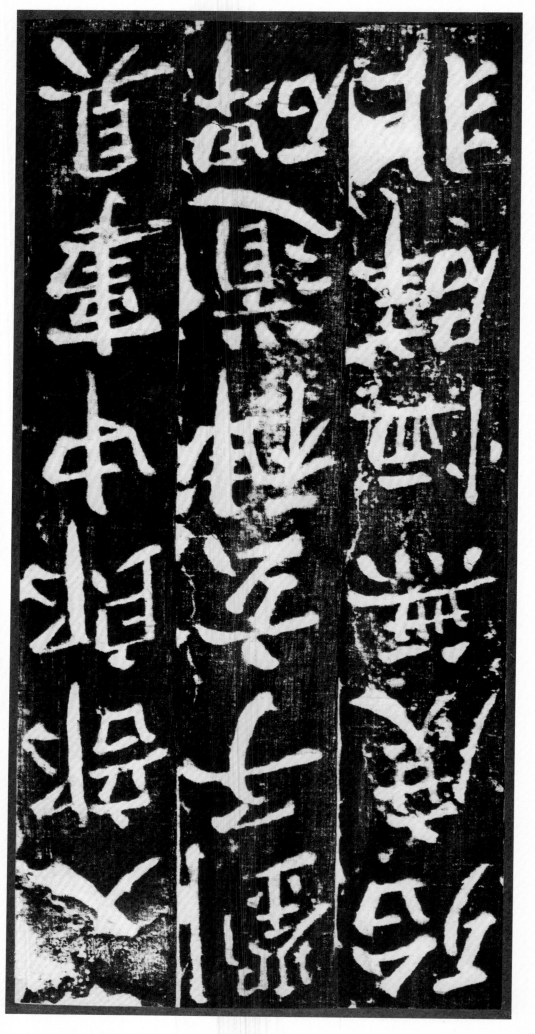

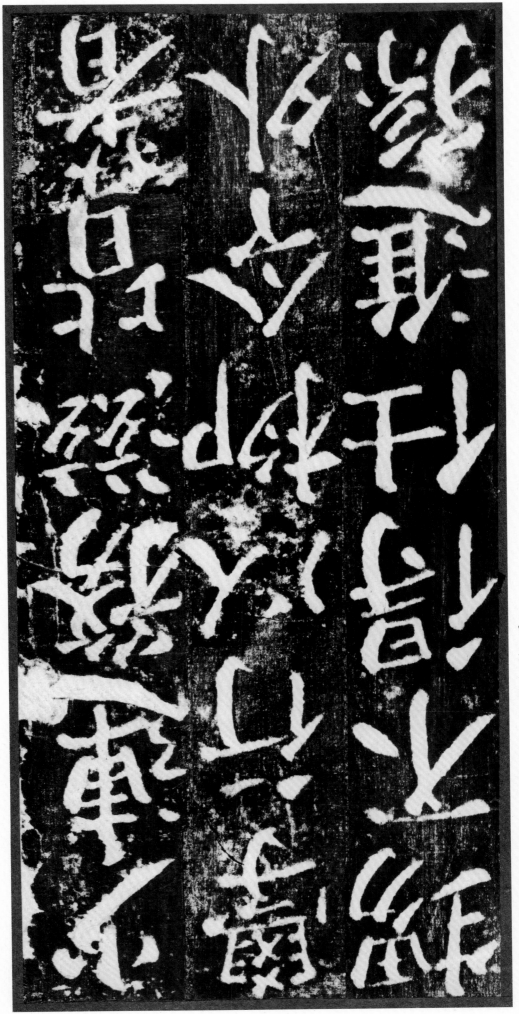

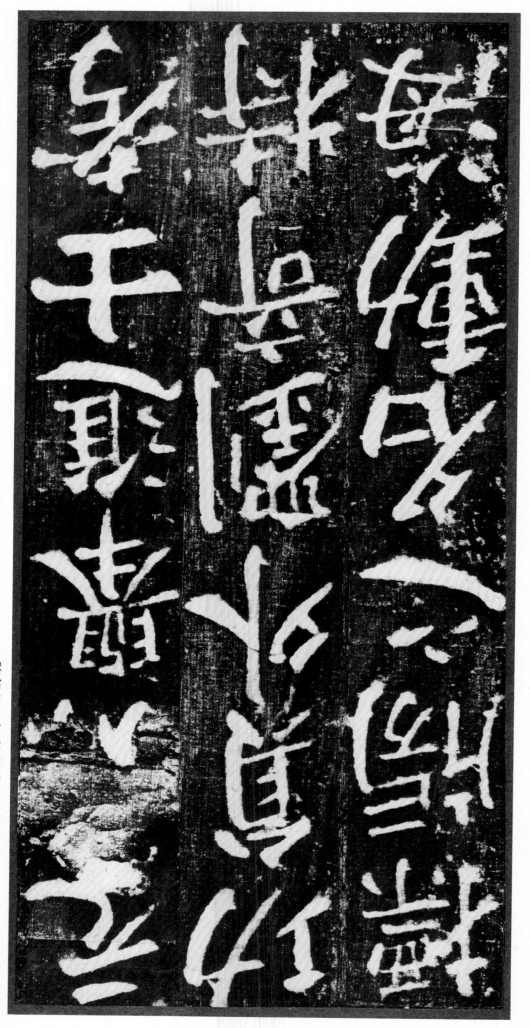

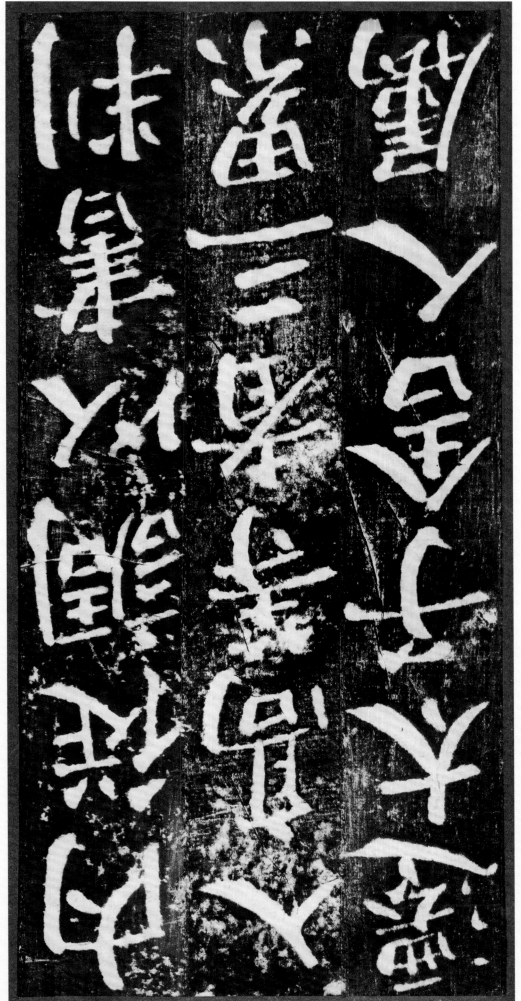



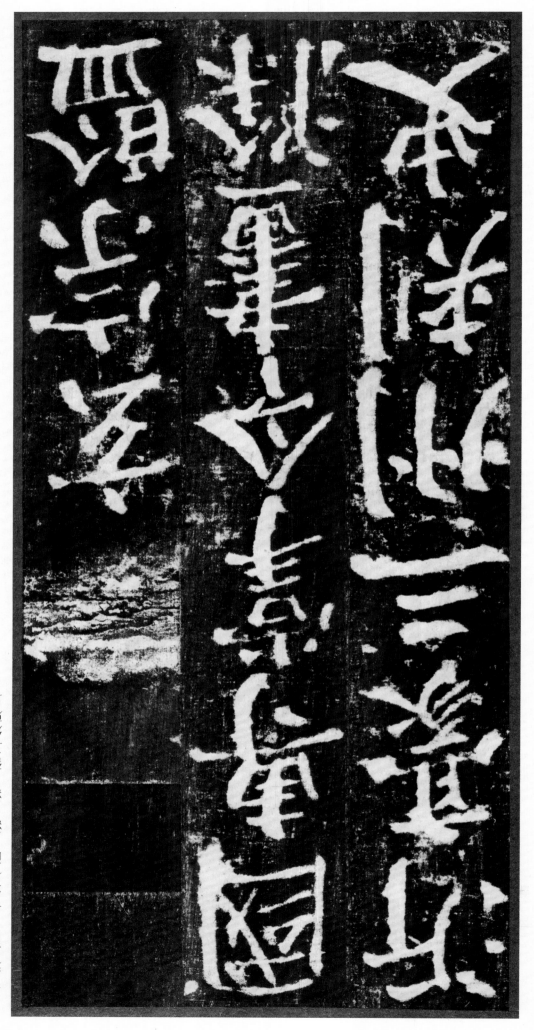

多宗祀图。专享寿年。承灵尊命。广殿开图。墙三登严。

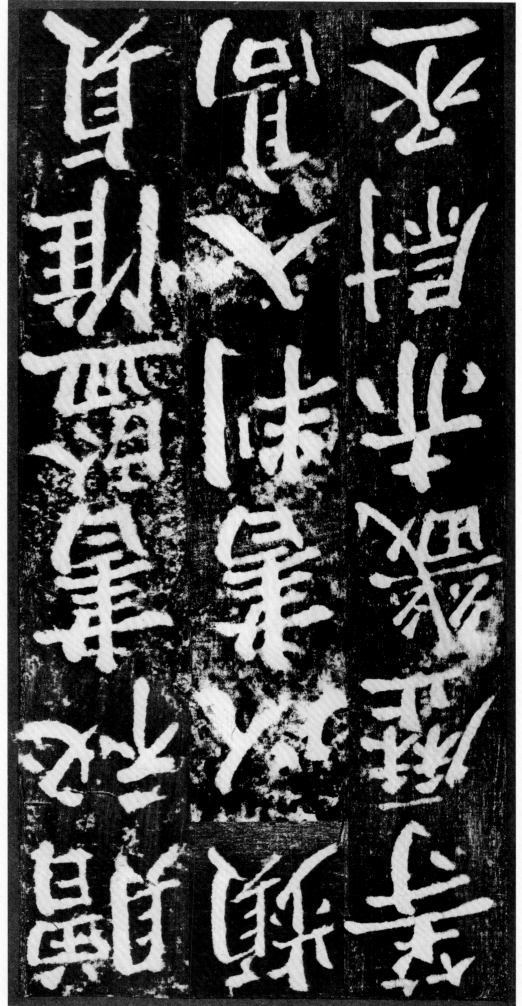

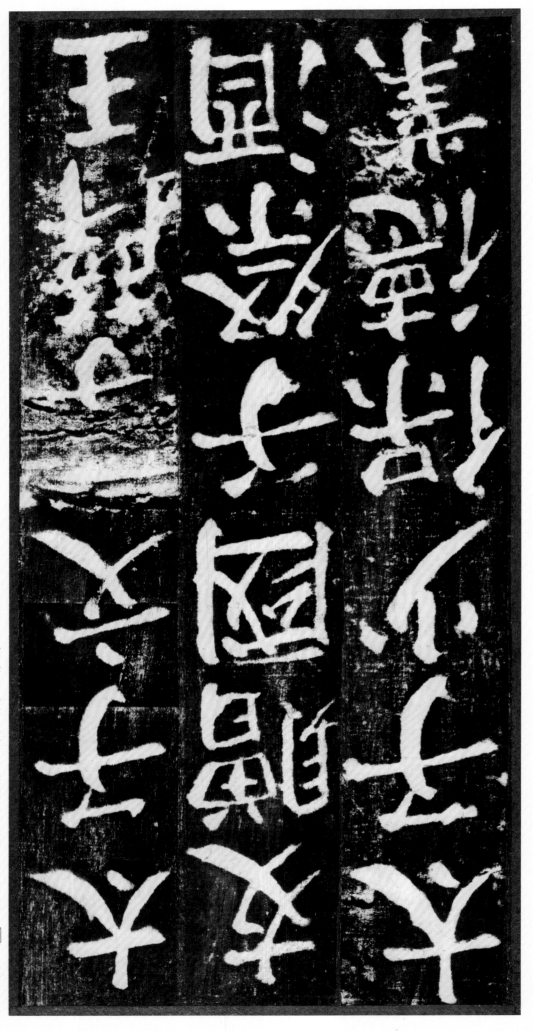

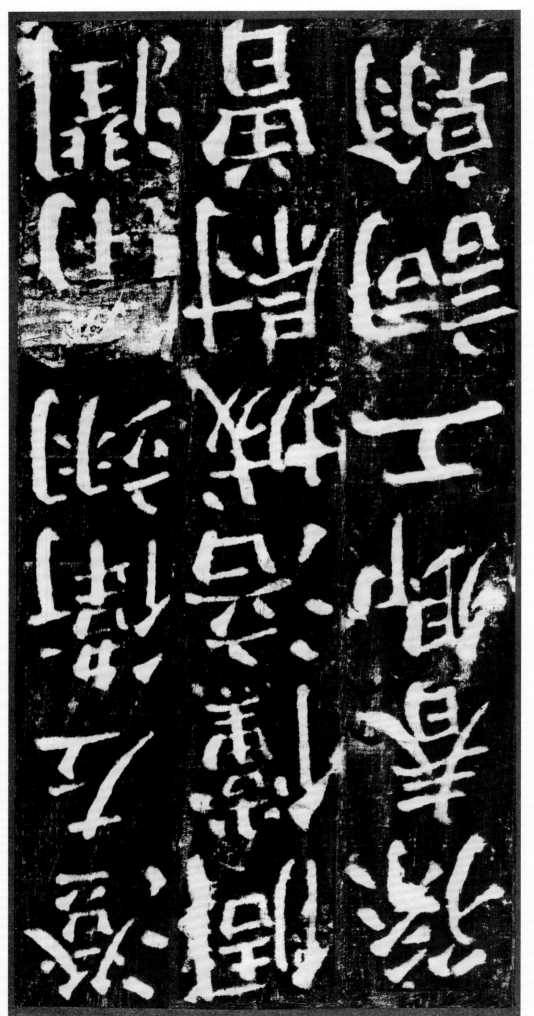

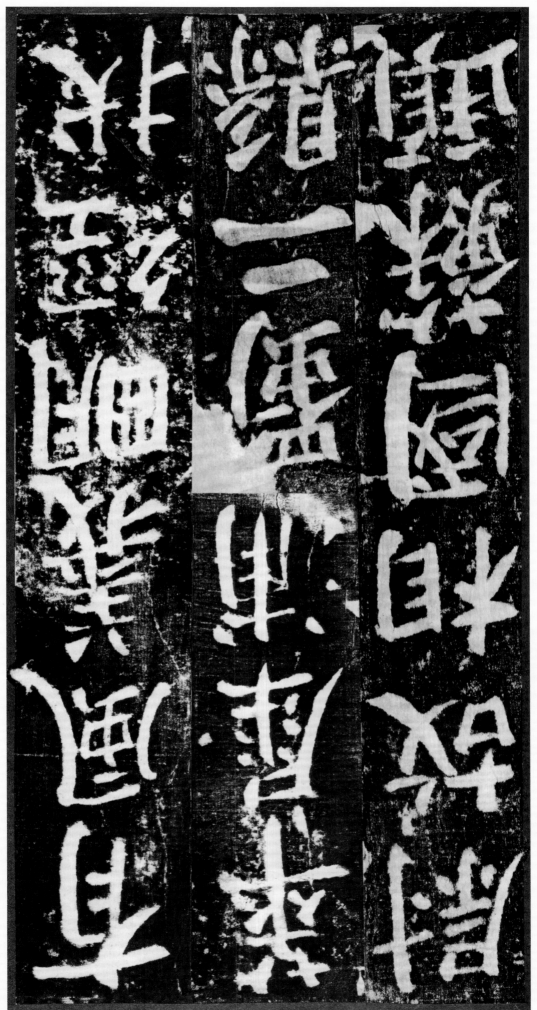

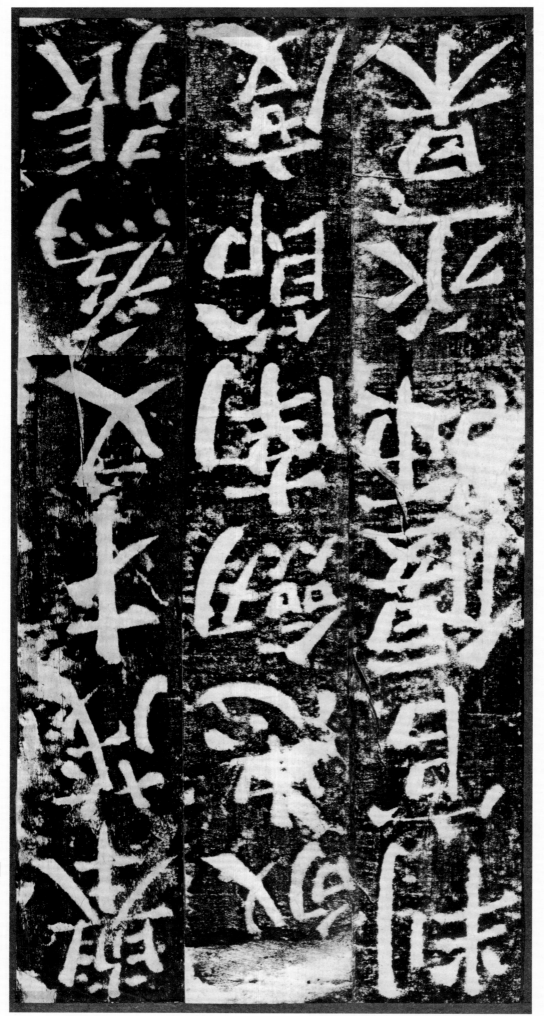

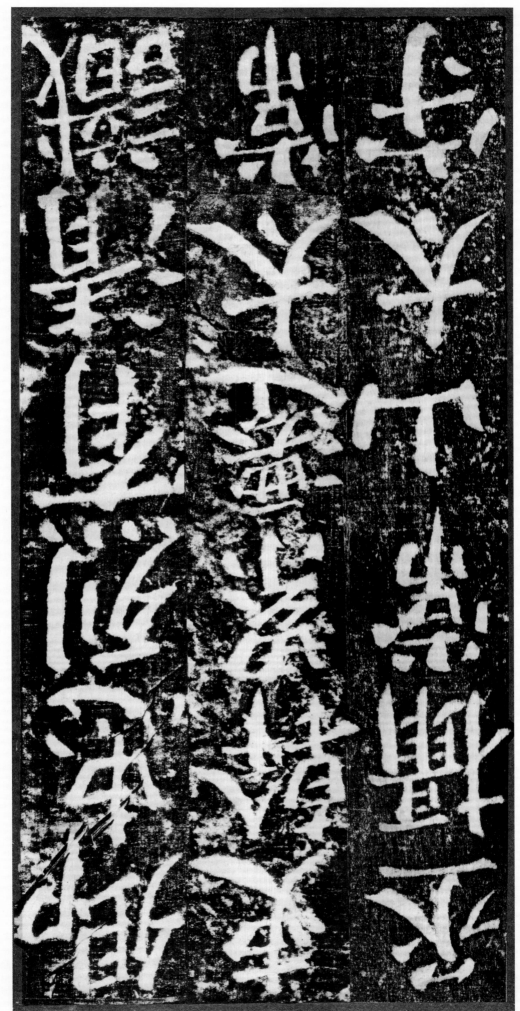

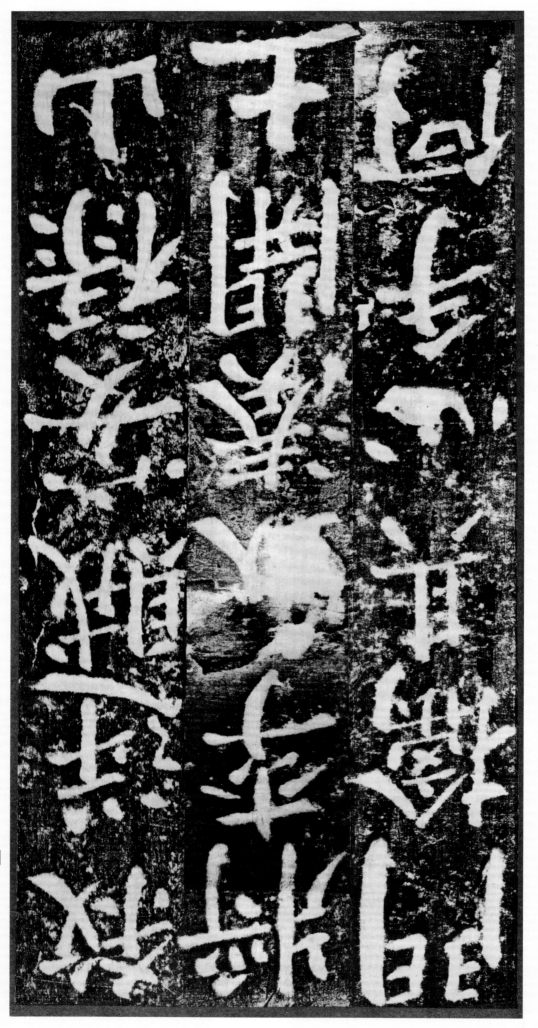

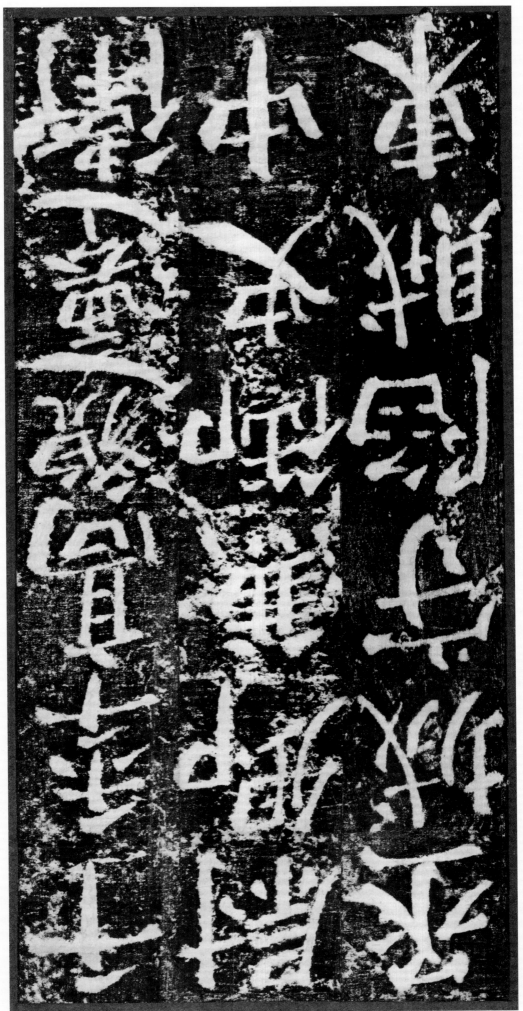

十申。旨讀。茀讀以弔。業嗇中中六。茀。旨讀中旨。旨

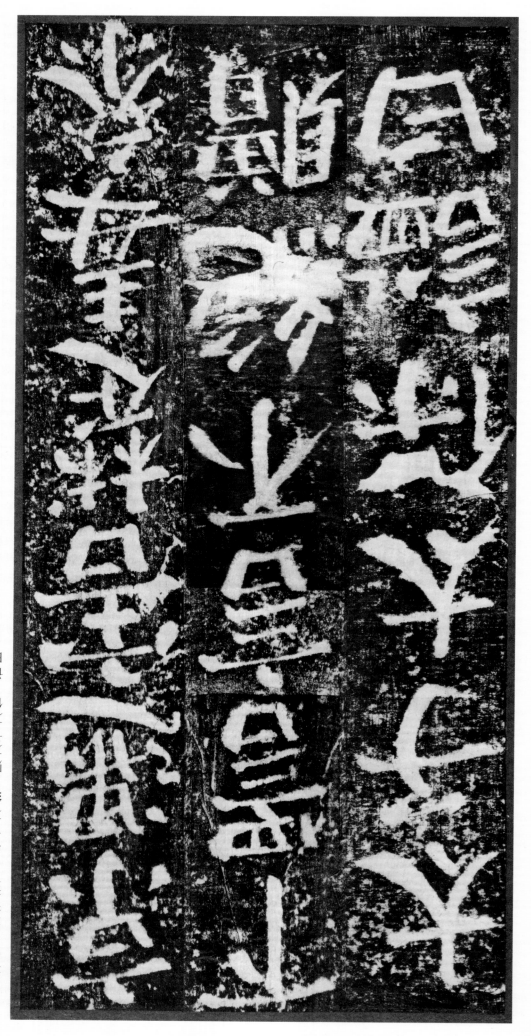

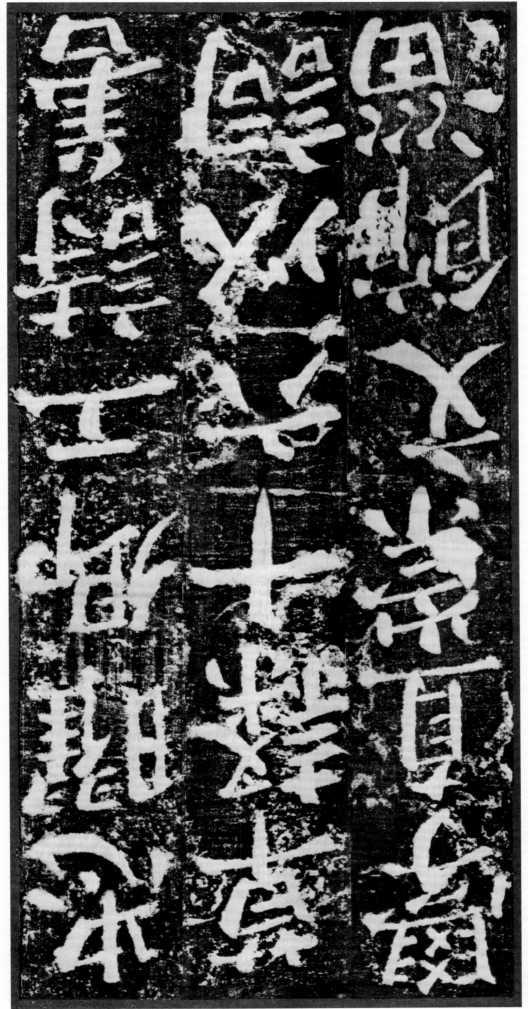

隸。工諱。晏尊年。十六以延喜算取尊文名。隸

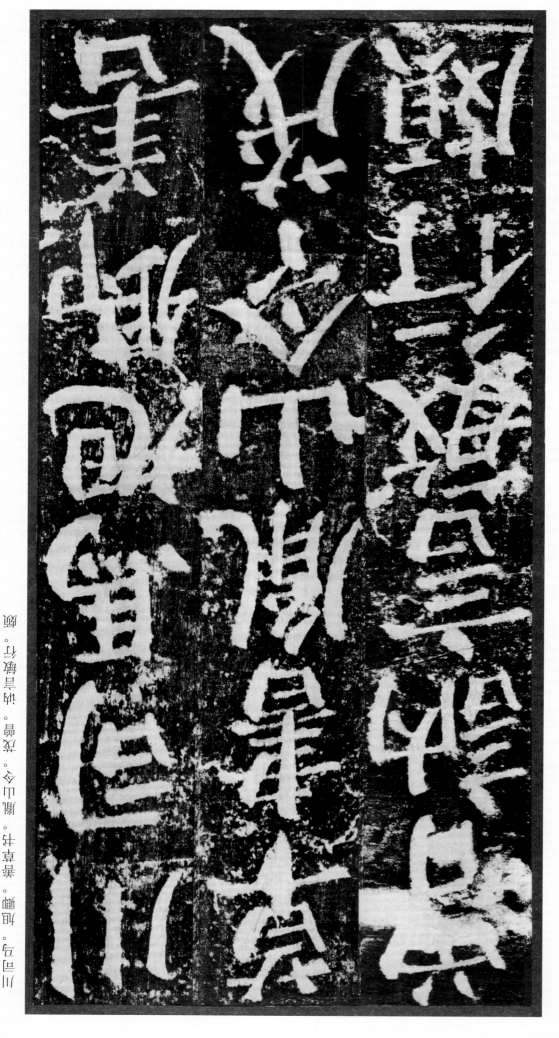

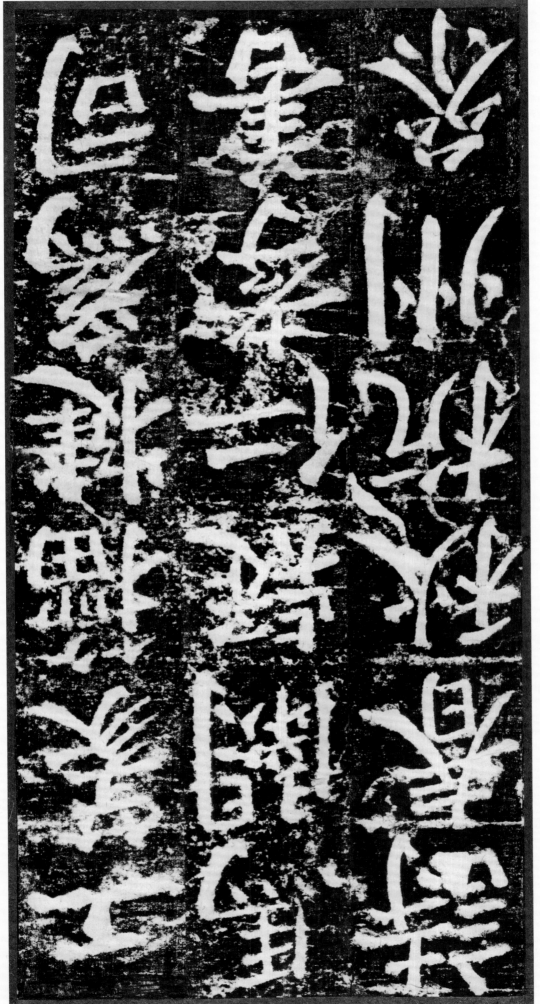

上盥。聖賢。四旦石。國游。上羊。署書。漢刻石

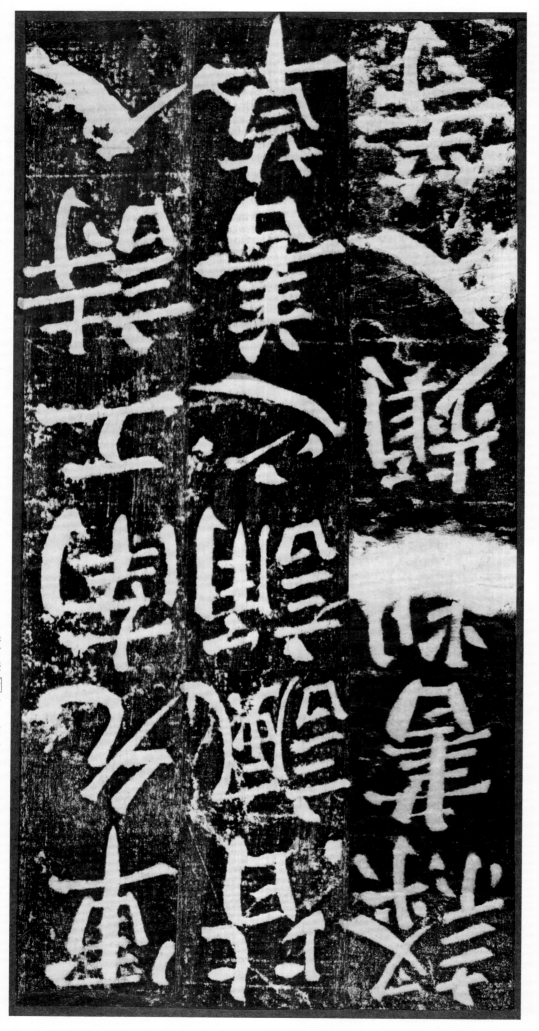

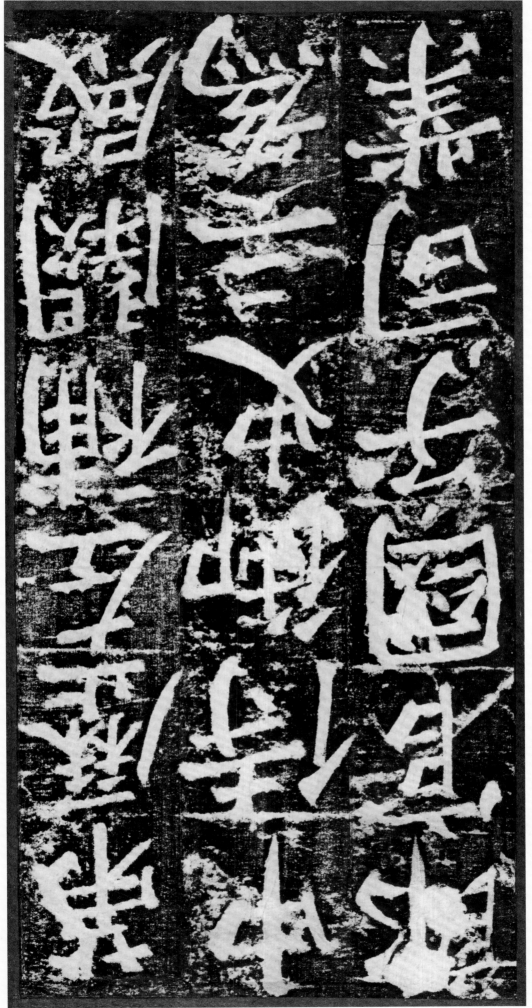

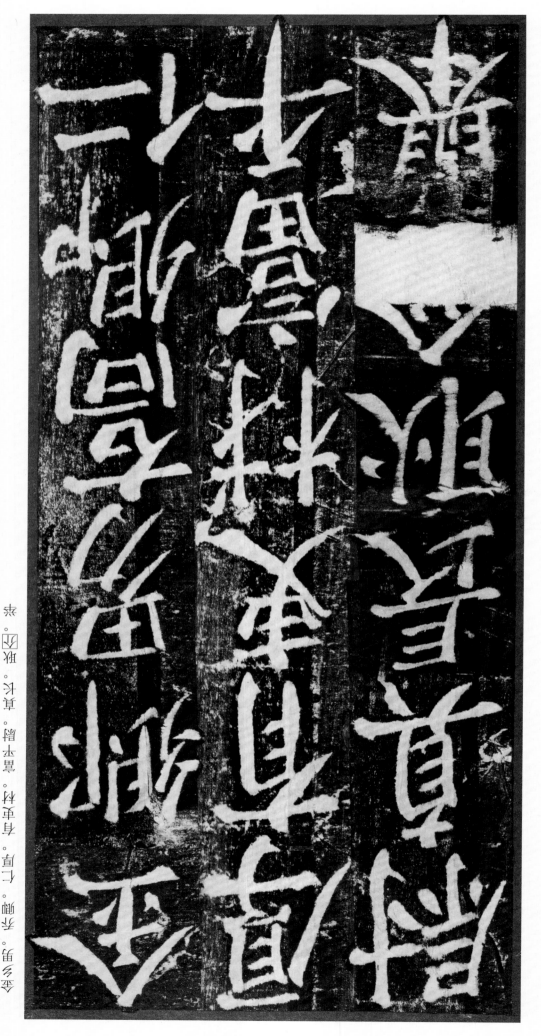

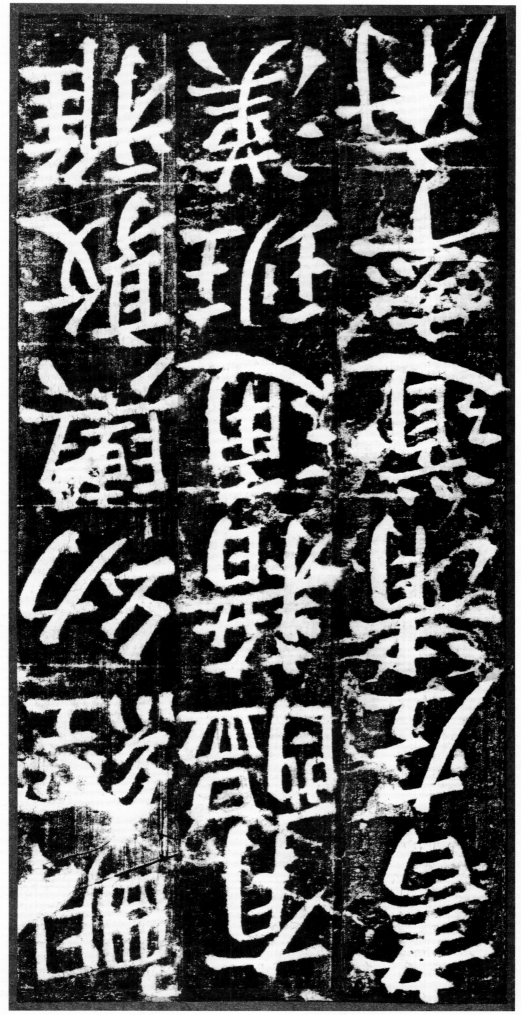

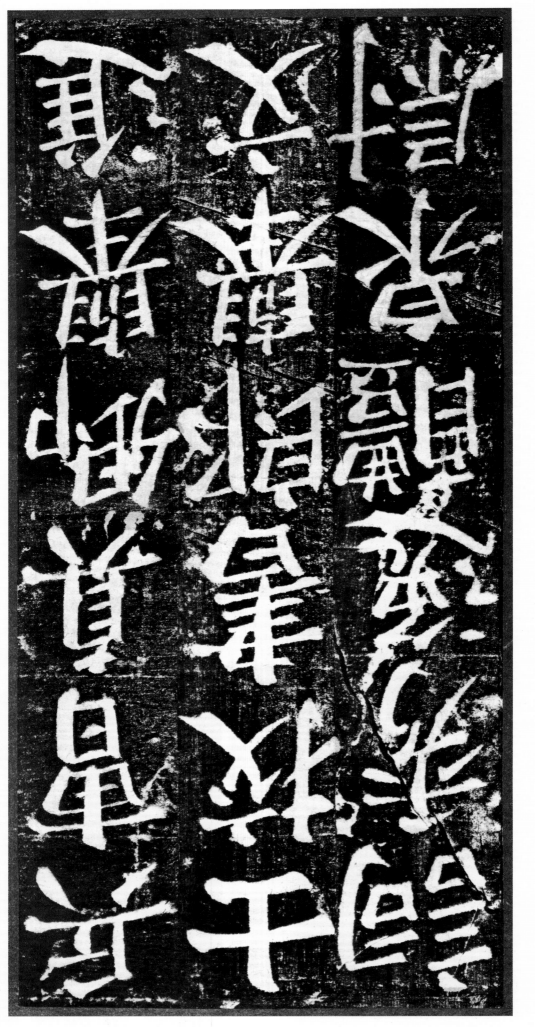

北海。相土烈烈。海外有截。相土者。契孫。

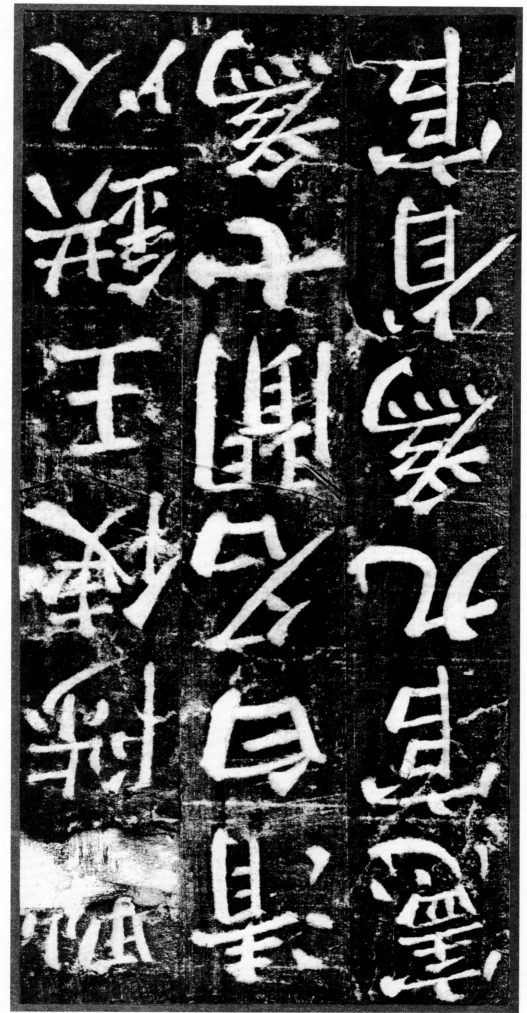

王辈自弘以下皆名臣。十余人皆至。人人自喜。

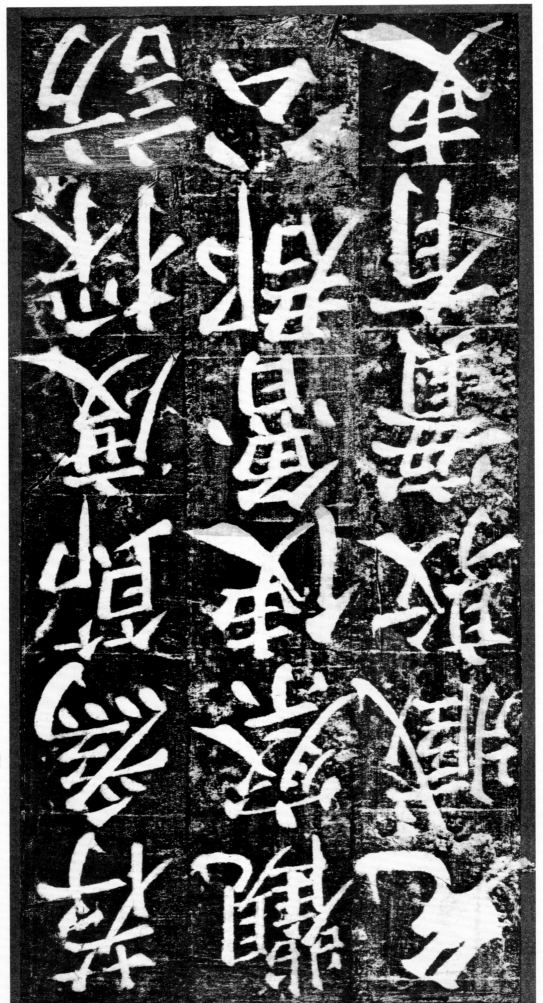

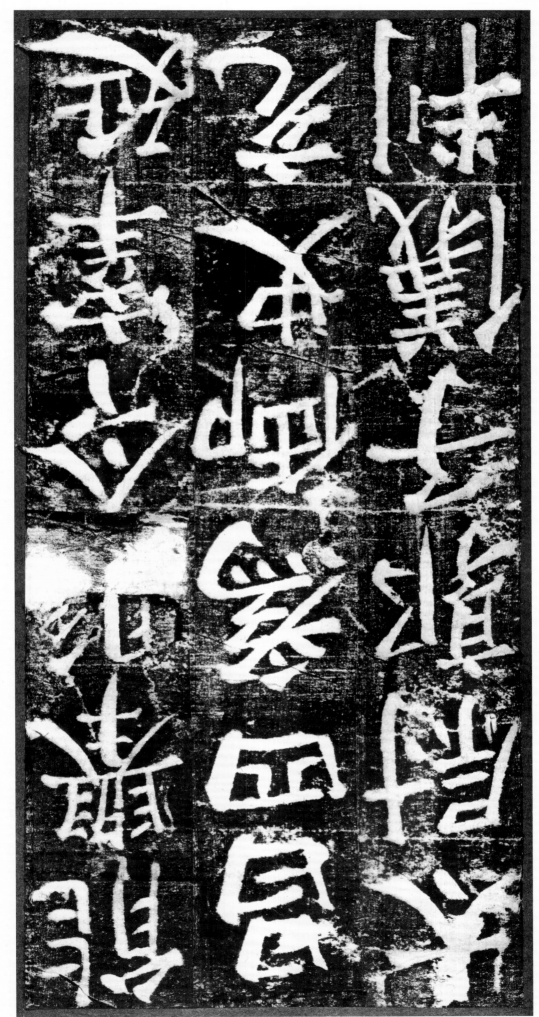

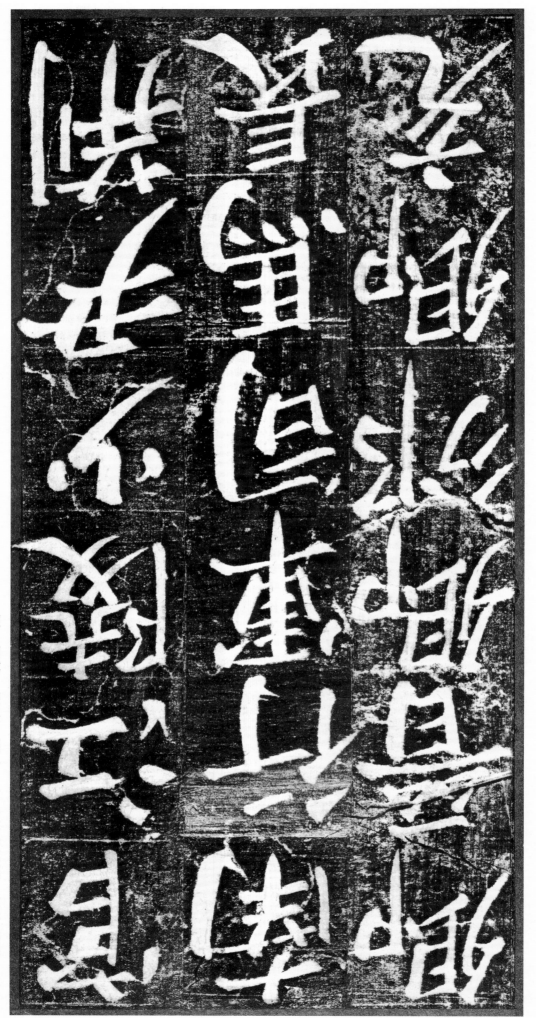

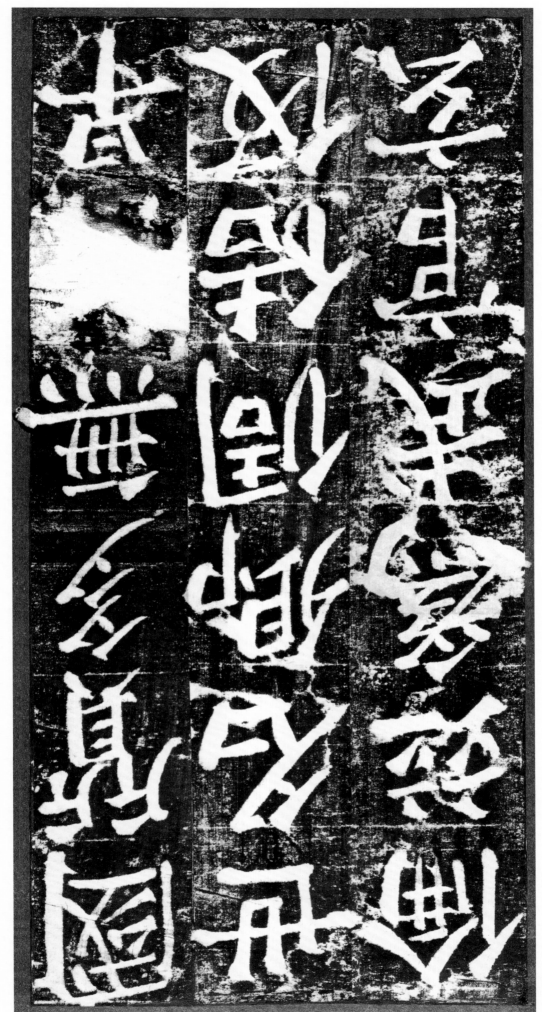

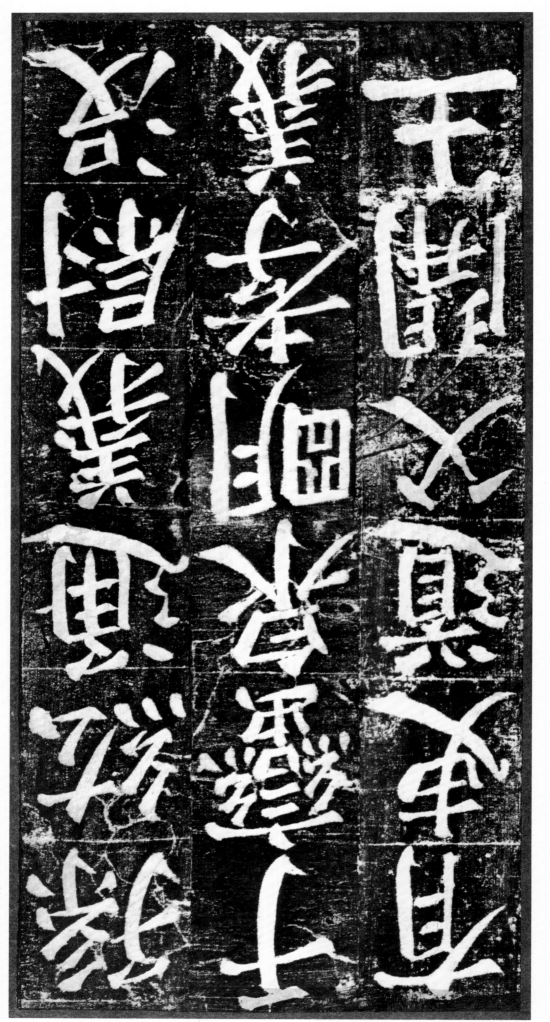

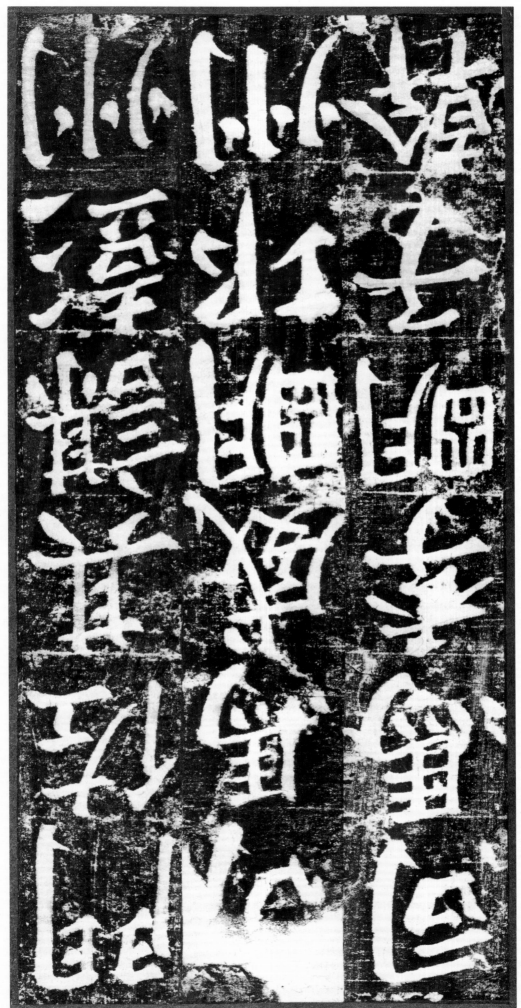

□。此為蔡邕。此為蔡邕。所書。此為蔡邕。所書。

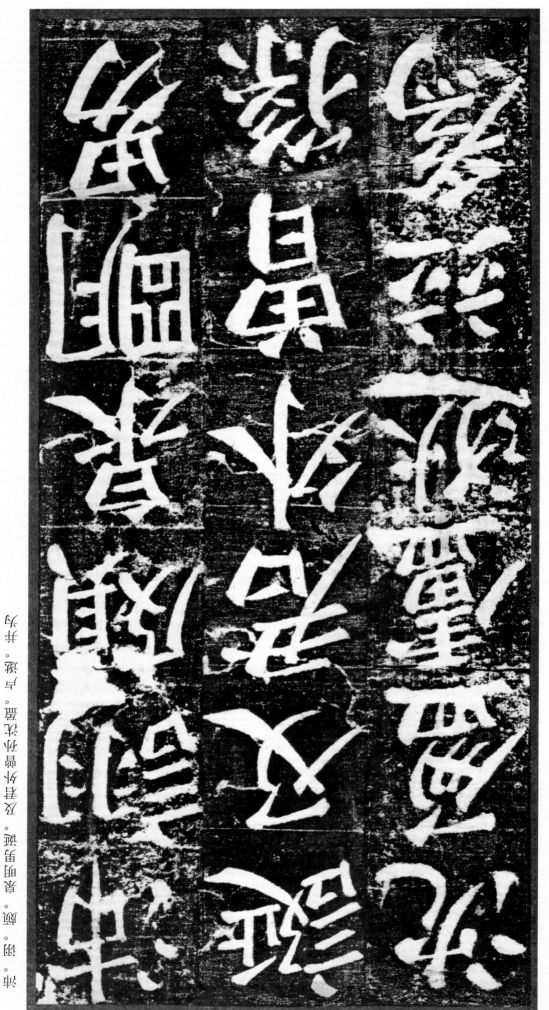

世。阳阿。及奉高。祠明堂。阴主。祠三山。

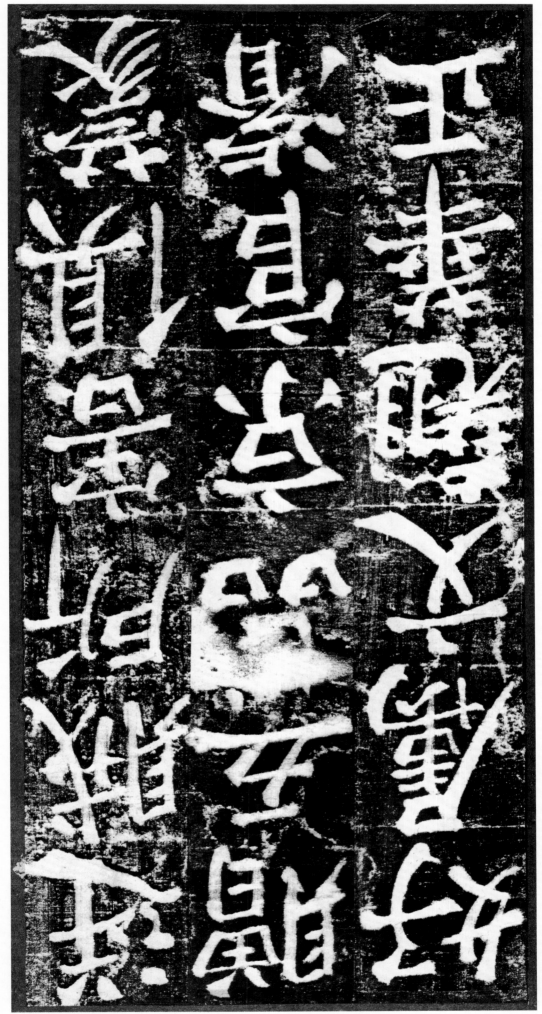

興嗣所著。道德經謂上下經。綴。母畫文。爾。術。王。

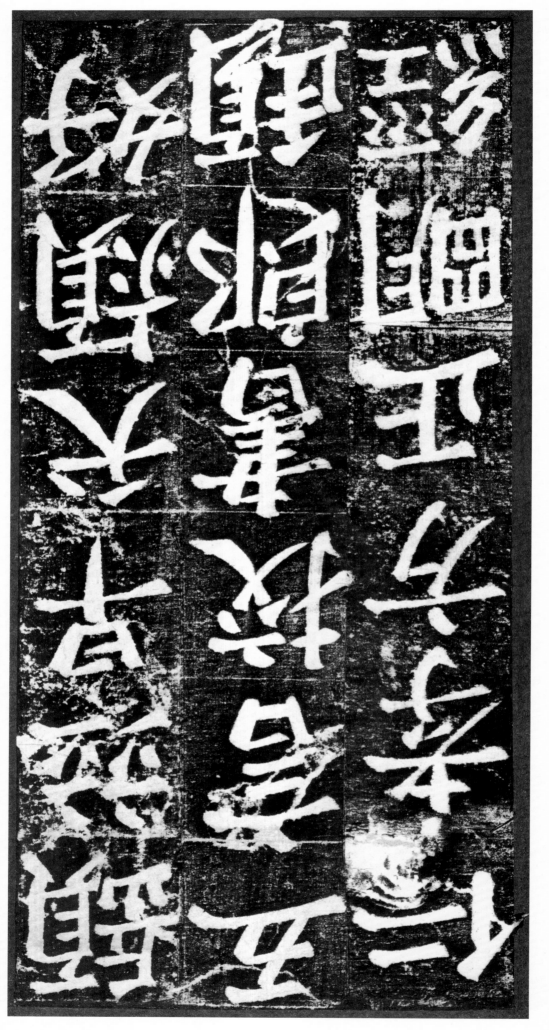

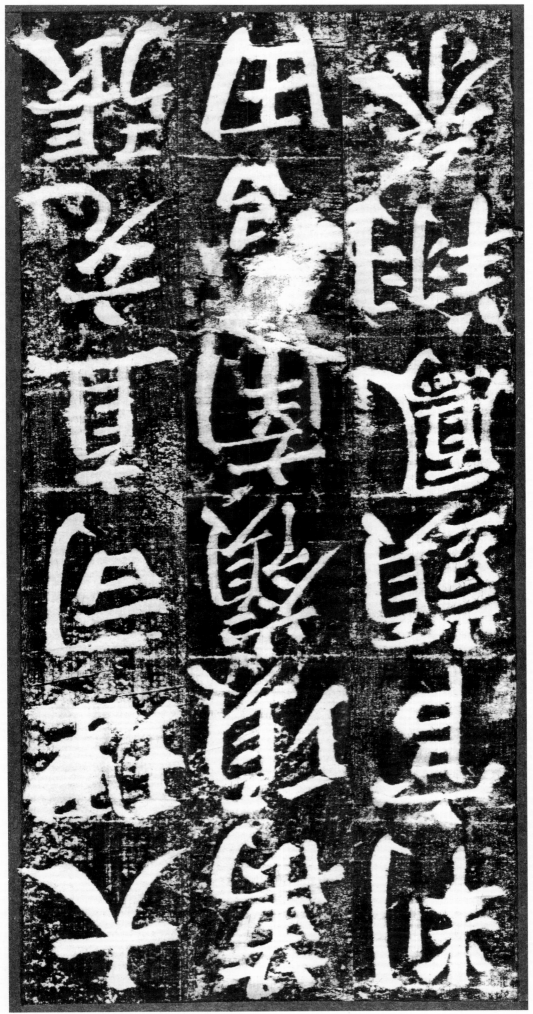

大而已矣。凡栾布置陈田置属其
县陈田置属其县。编曰。

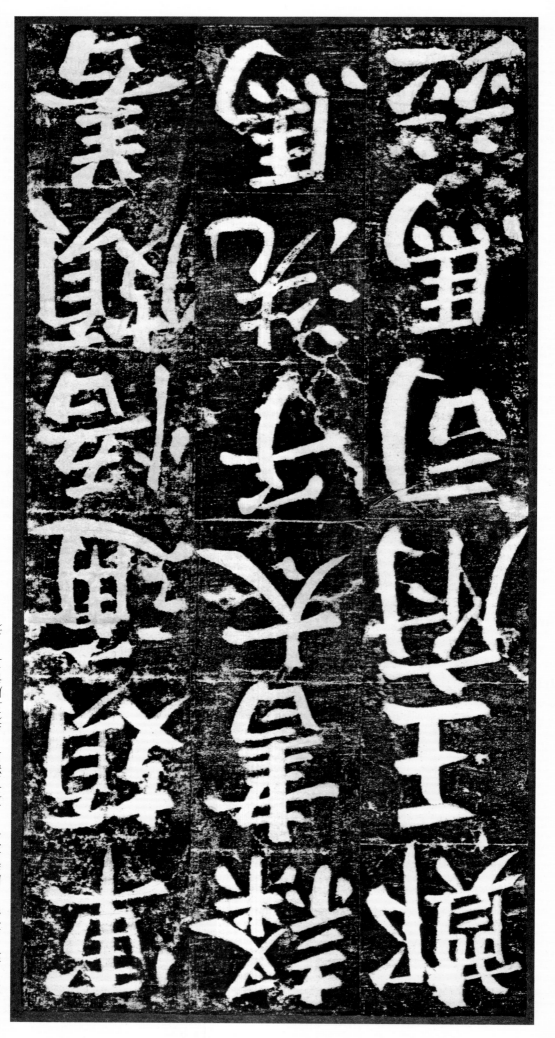

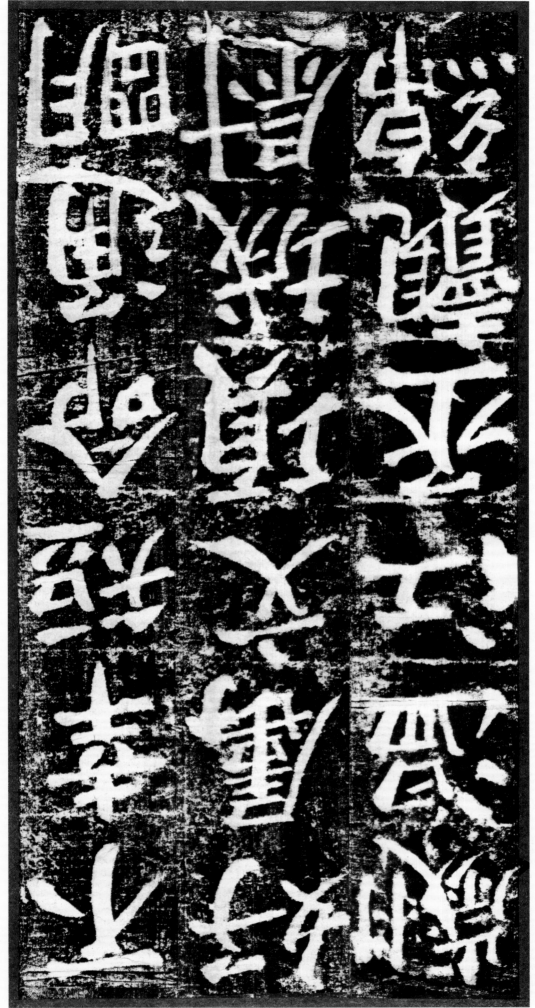

少存孔子。颜回。子贡近。濔攘。门弟子。子孙。

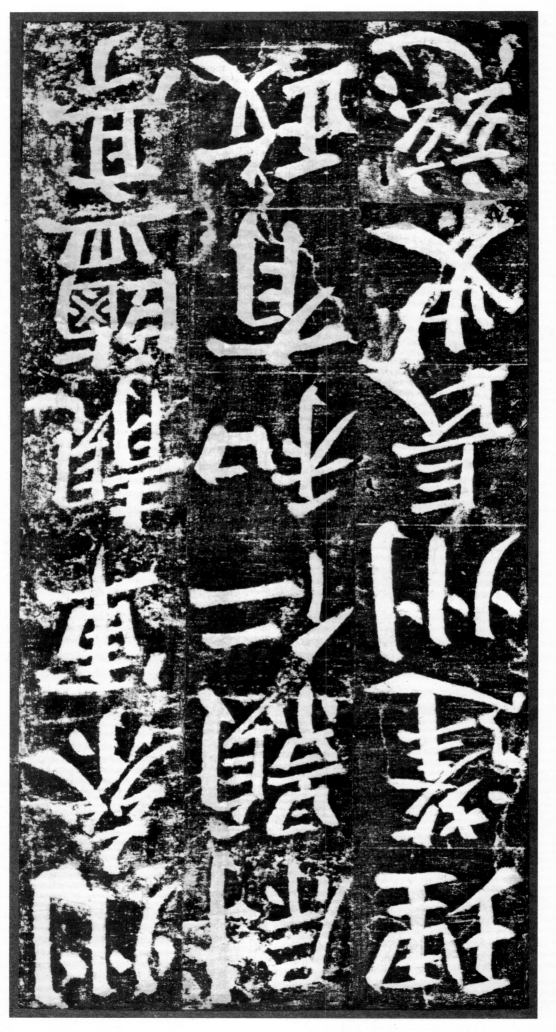

州泉荆。碑。君章曾。门鸣。身延祖。暴世永冲。落

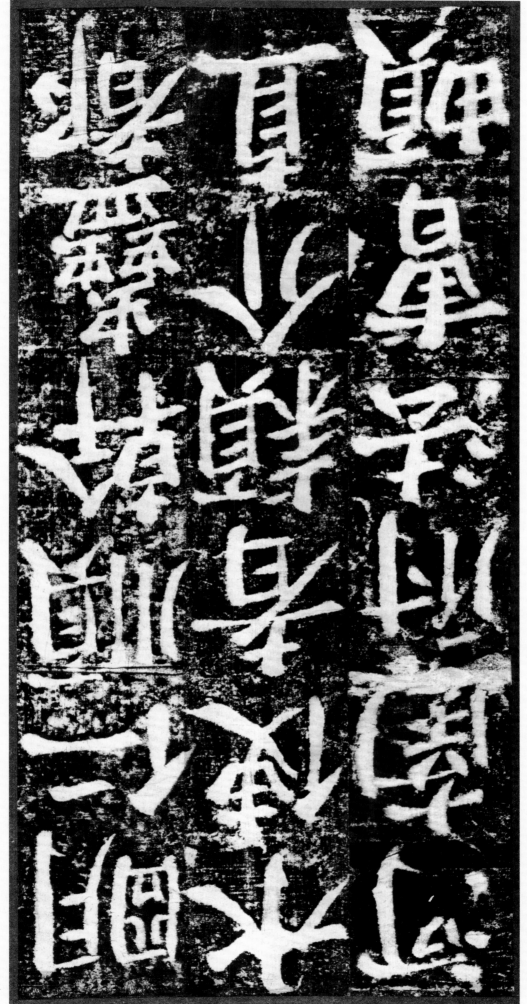

碑。此學故碑書。乙頁。穀。碑米禮者。丁頁十里。曰

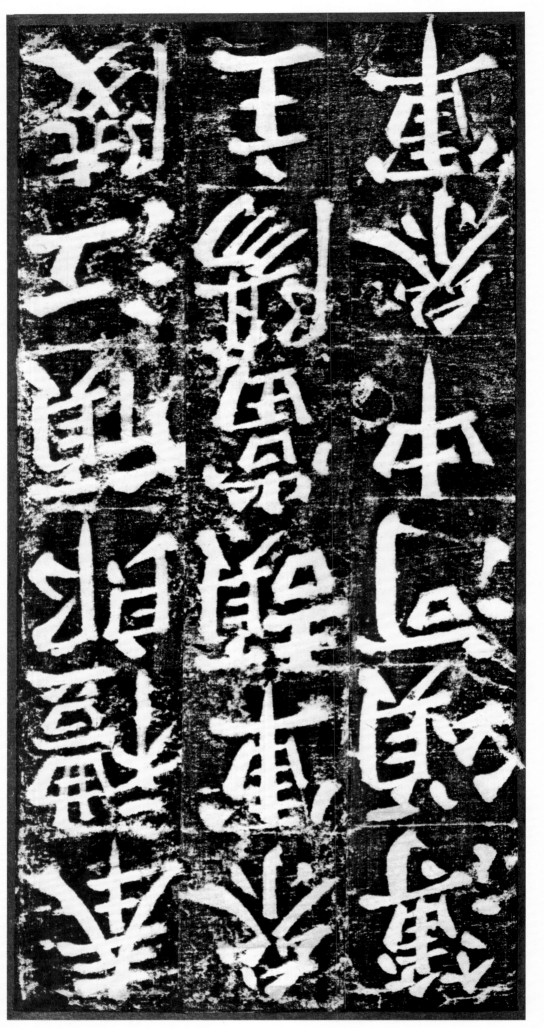

孝于父母。祖，工劉孫子。竖，孝于尹王鬷。迎。中孫孝丞。

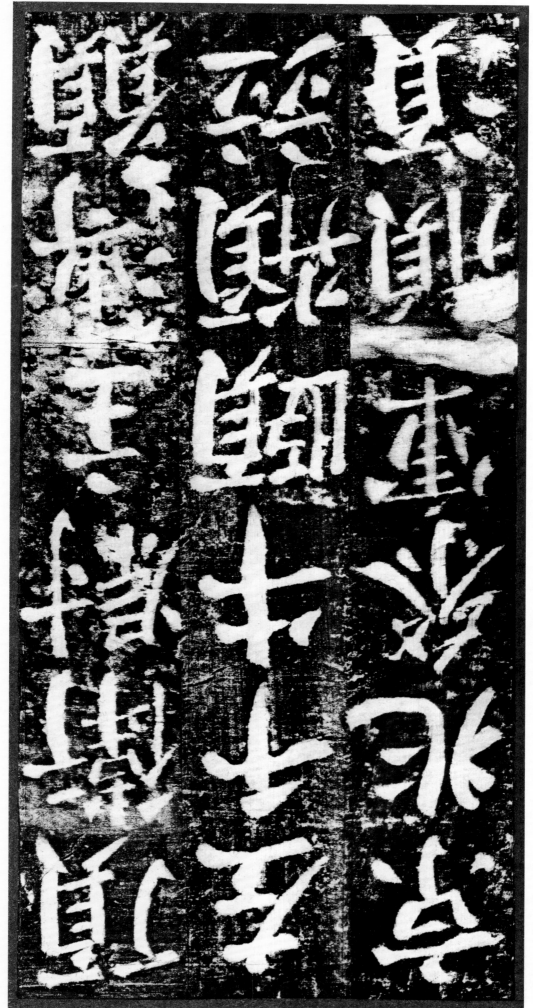

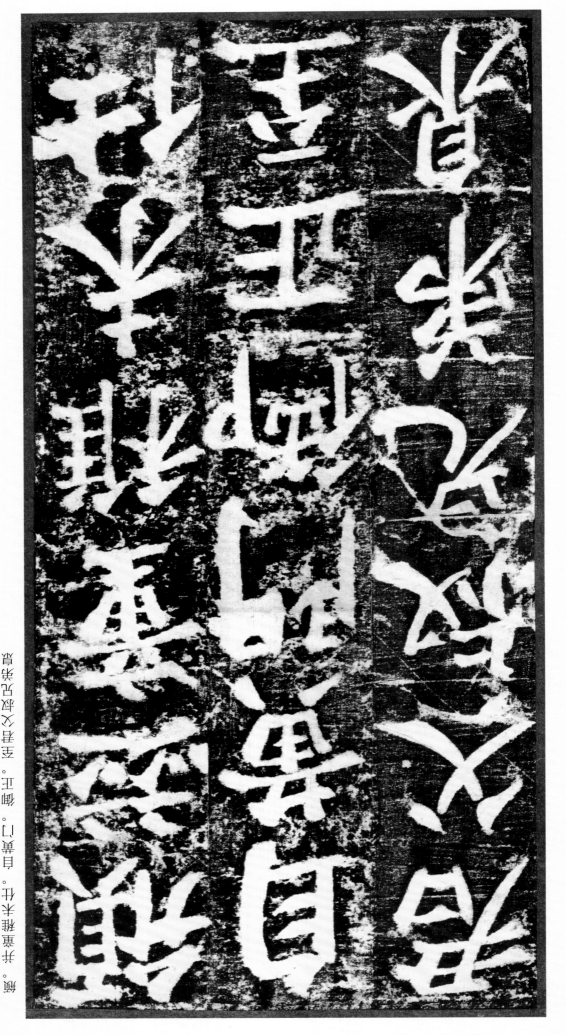

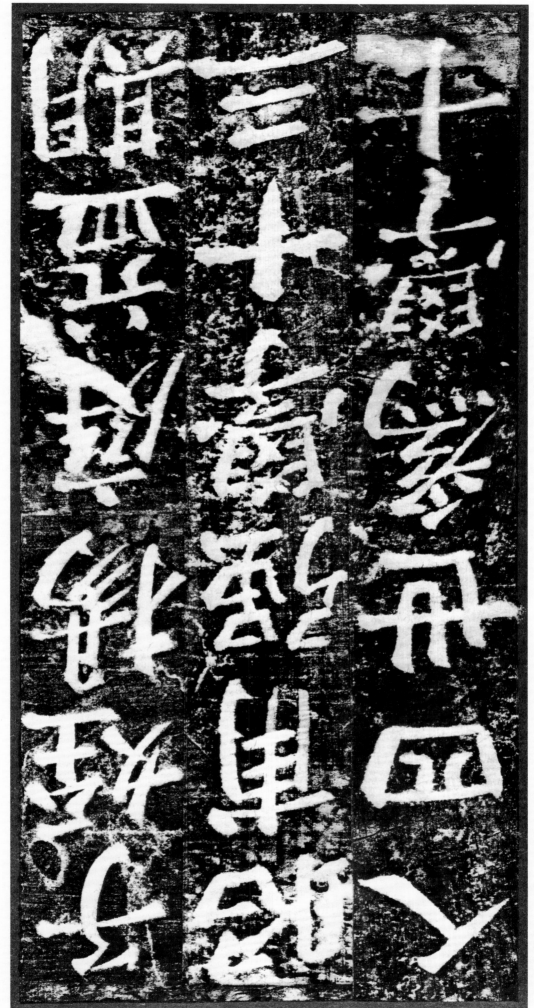

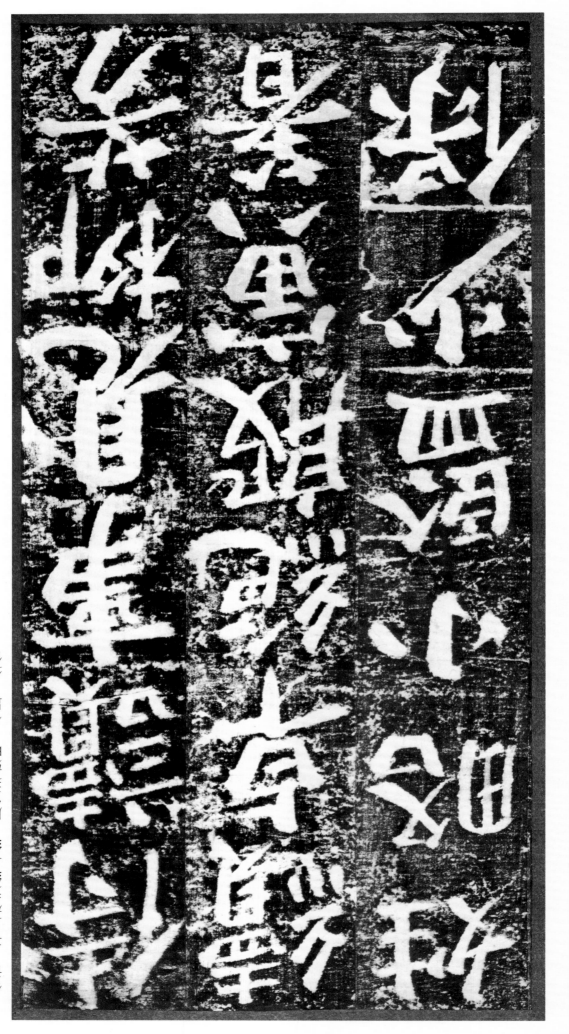

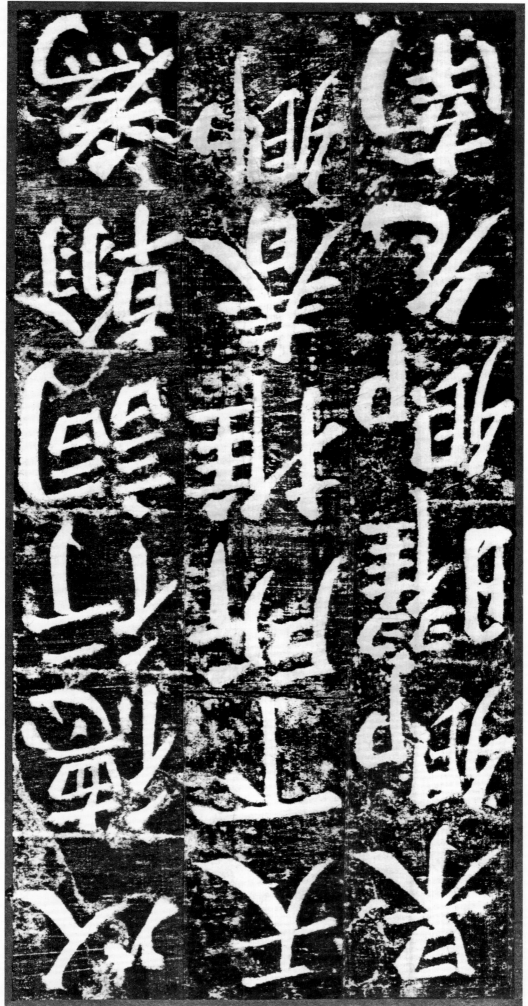

峄山刻石。秦。李斯书。

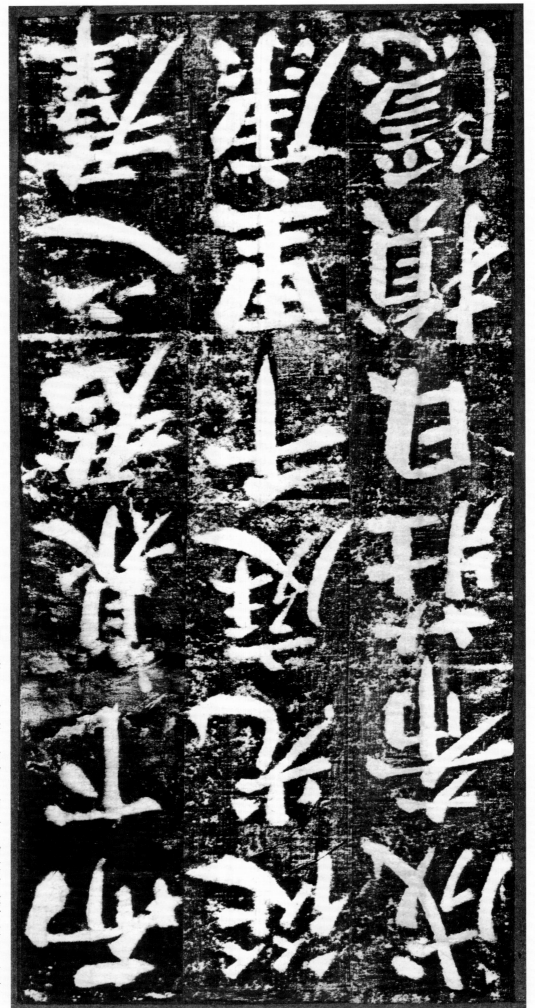

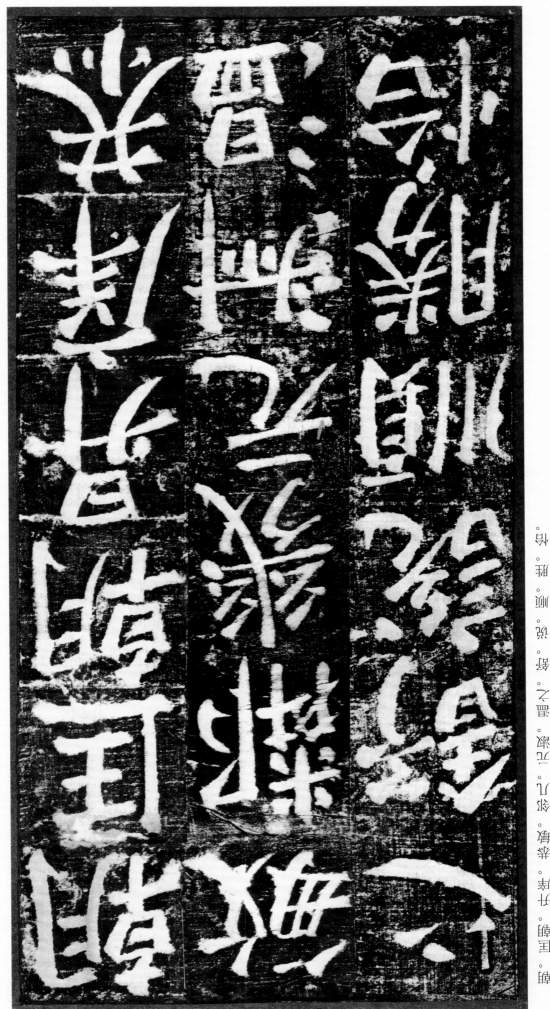

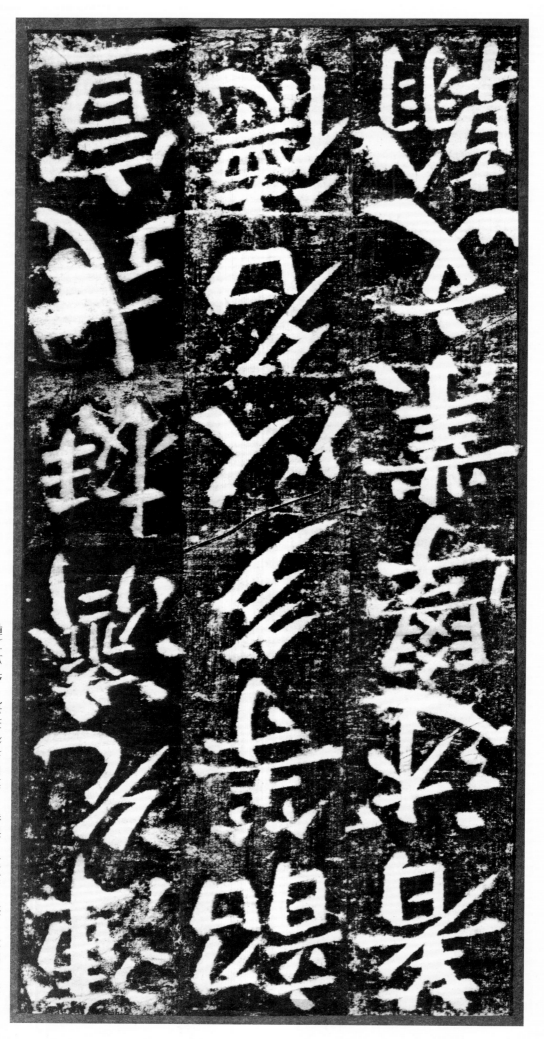

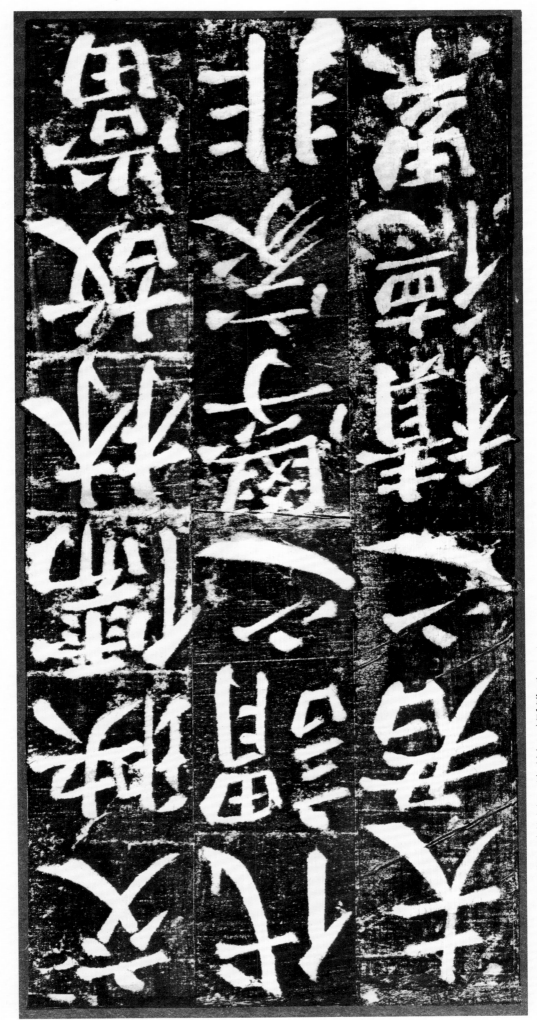

淡墨浓墨。非善学古者不能辨之。善学古者能悟之。

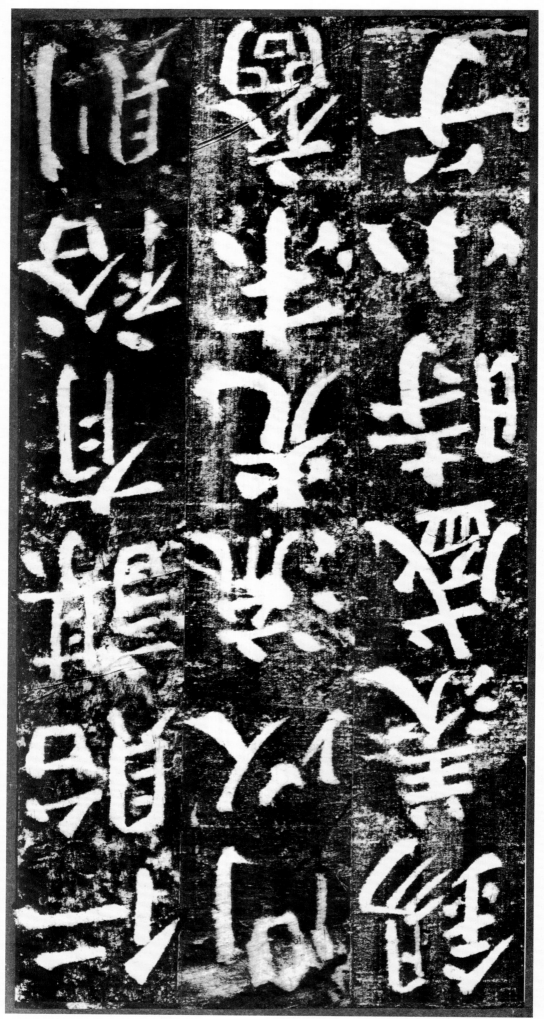

06

士少。曰罷潻酄。酄之回回。皮身曐曈。厂

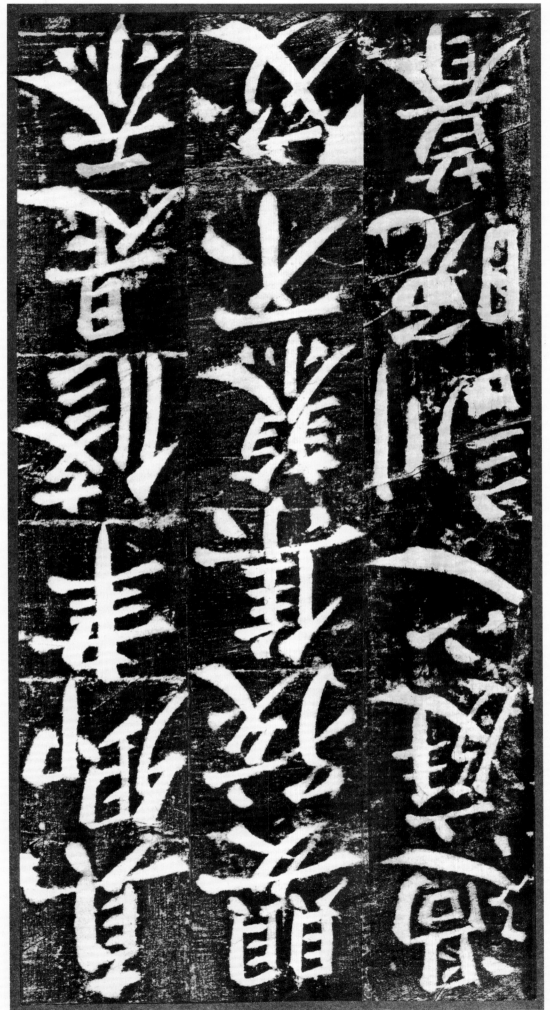

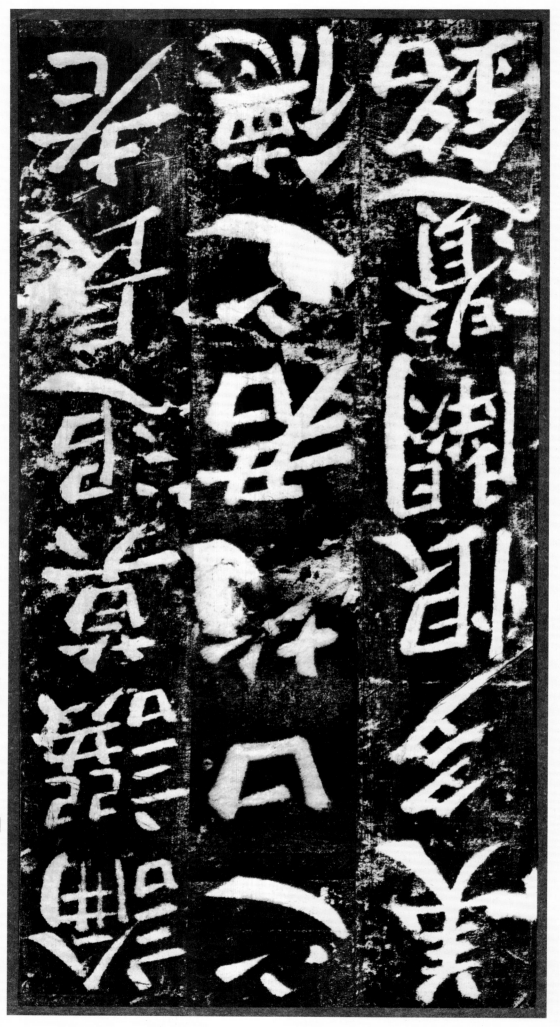

释文：窦融长安久，通知西域。故旧多陷隅，多怀图国。

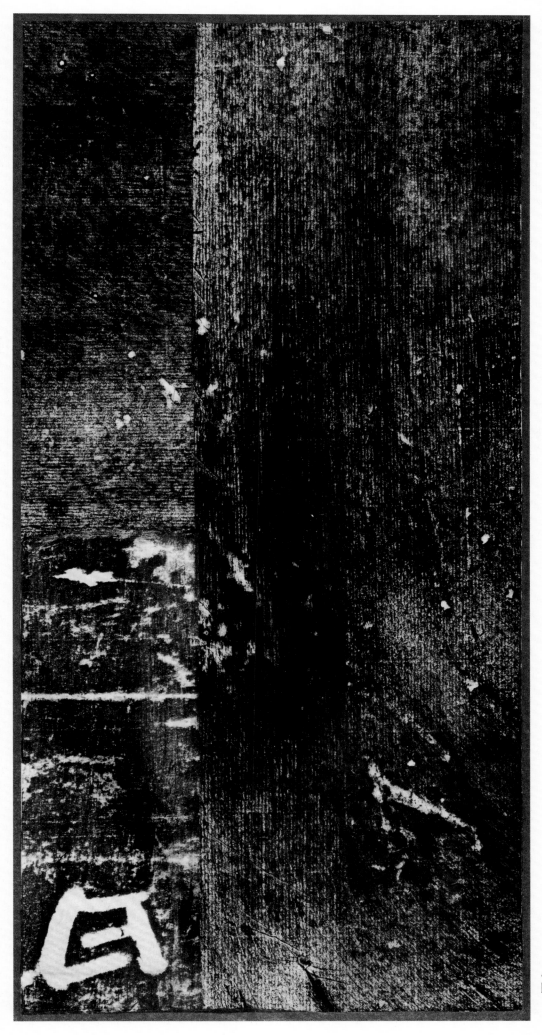